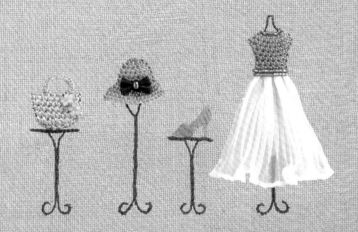

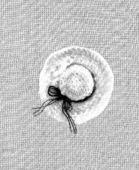

一學就會の
立體浮雕刺繡 可愛圖案集

Stumpwork 基礎實作：填充物＋懸浮式技巧全圖解公開！

アトリエ Fil◎著

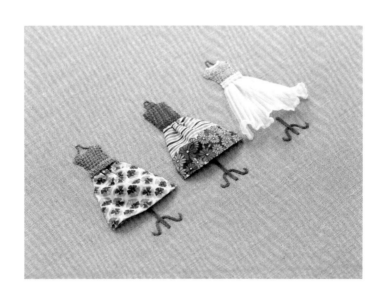

立體浮雕刺繡

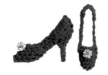

藉由塞入填充物，或使其呈懸浮狀來營造出立體感的刺繡，
即稱為「立體浮雕刺繡（Stumpwork）」。
雖然早在17世紀的英國就已經有立體浮雕刺繡的存在，
但一直到進入19世紀才被稱為「立體浮雕刺繡（Stumpwork）」，
據說是源自當時的立體浮雕刺繡是使用木屑（Stump）來當成填充物。

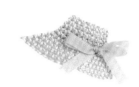

本書為了讓不論是第一次手持縫針的初學者，或已有刺繡經驗的熟手，都能享受立體浮雕刺繡的樂趣，
特以淺顯易懂的「アトリエ Fil」風格的立體浮雕刺繡作為學習目標。
由於以回針繡繡製的輪廓針數明確，因此只要在輪廓內依指示刺繡，自然就會完成漂亮的圖形。
也將刺繡種類盡可能的減少，集中於適合營造出立體感的圖案。
誠摯希望你能夠從中充分地體驗到蓬鬆飽滿的花樣的樂趣。

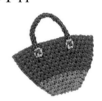

アトリエ Fil

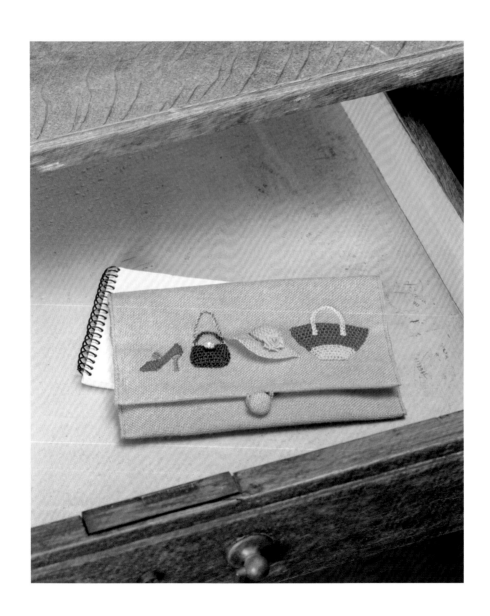

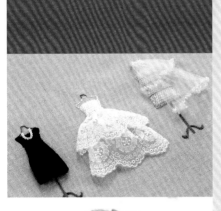
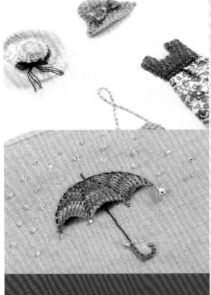
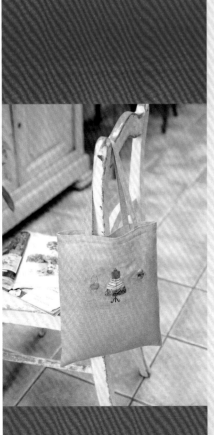

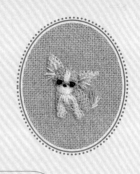

contents

提包·1 —— *2*

提包·2 —— *3*

帽子 —— *6*

鞋子 —— *8*

雨傘·1 —— *10*

雨傘·2 —— *11*

家中的愛犬 —— *13*

孩子們的人氣圖案 —— *16*

半身模特兒衣架 —— *18*

婚禮 —— *19*

巴黎的手藝店 —— *20*

巴黎的精品店 —— *21*

組合喜愛的圖案 —— *22*

立體浮雕刺繡的作法 —— *23*

立體浮雕刺繡作法流程·圖稿看法 —— *24*

材料&用具 —— *25*

立體浮雕刺繡的基礎 —— *26*

基本作品的作法 —— *29*

提包・1

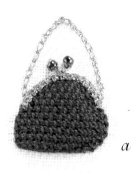

a

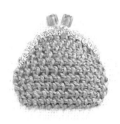

b

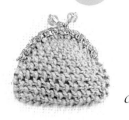

c

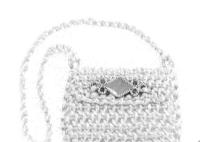

d

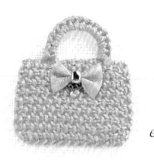

e

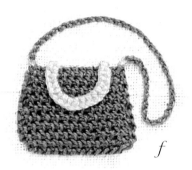

f

手提包、托特包、肩背包、行李箱……
可視場合或流行元素，自由搭配的包包圖案，
是令人想繡在波奇包等物品上的刺繡花樣。

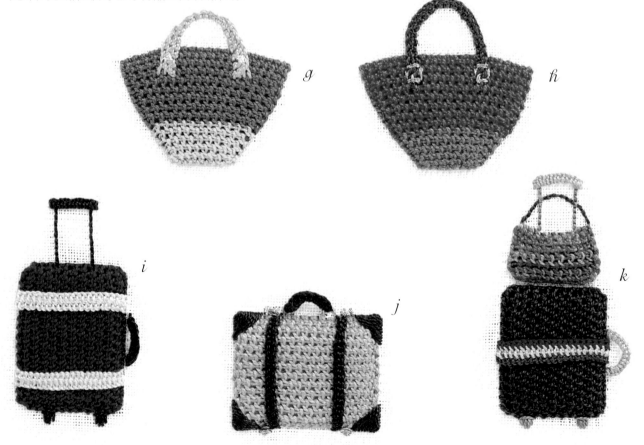

g

h

i

j

k

刺繡作法 ● *a* 至 *c* … P.36　*d* • *f* … P.37　*e* … P.29　*g* … P.34　*h* … P.37　*i* • *k* … P.4l　*j* … P.40

提包・2

時髦的提包花樣，光是看著就令人愉快。
即使樣式相同，但只要改變顏色或飾物，便能展現出截然不同的風格。

作品圖皆為原寸大小。

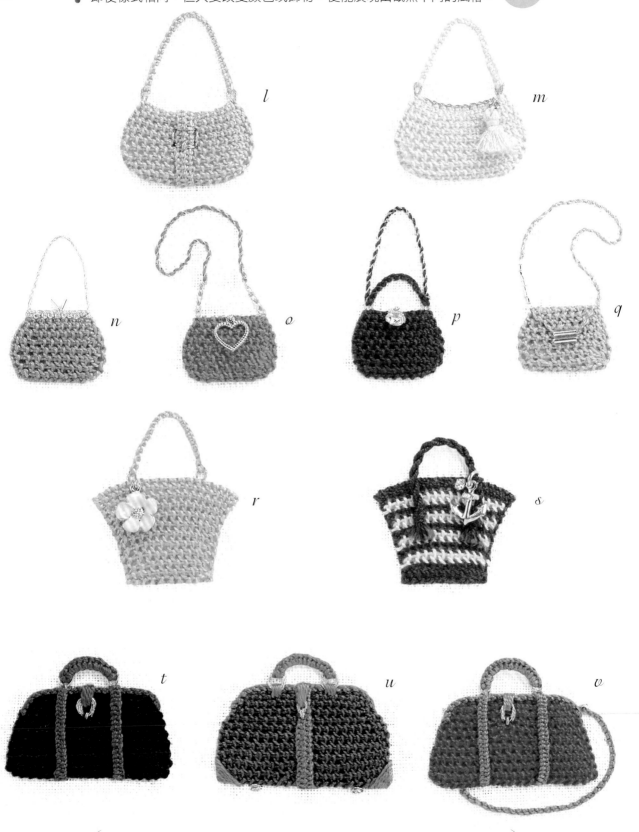

l

m

n

o

p

q

r

s

t

u

v

刺繡作法 ● l・m・r・s … P.38　n至q … P.40　t至v … P.39

從側面看，
蓬鬆可愛的飽滿模樣清楚可見。

機票&護照收納包

可放入飛機票、護照、筆等物品，色彩
鮮明的橘色收納包。旅行袋&帽子&雨
傘的刺繡，讓旅程更加豐富有趣。

作法 ● P.55

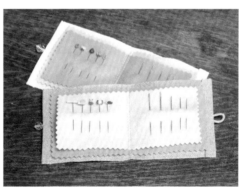

可以用來插針收納，攜帶相當方便。

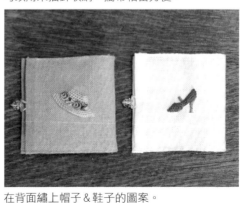

在背面繡上帽子&鞋子的圖案。

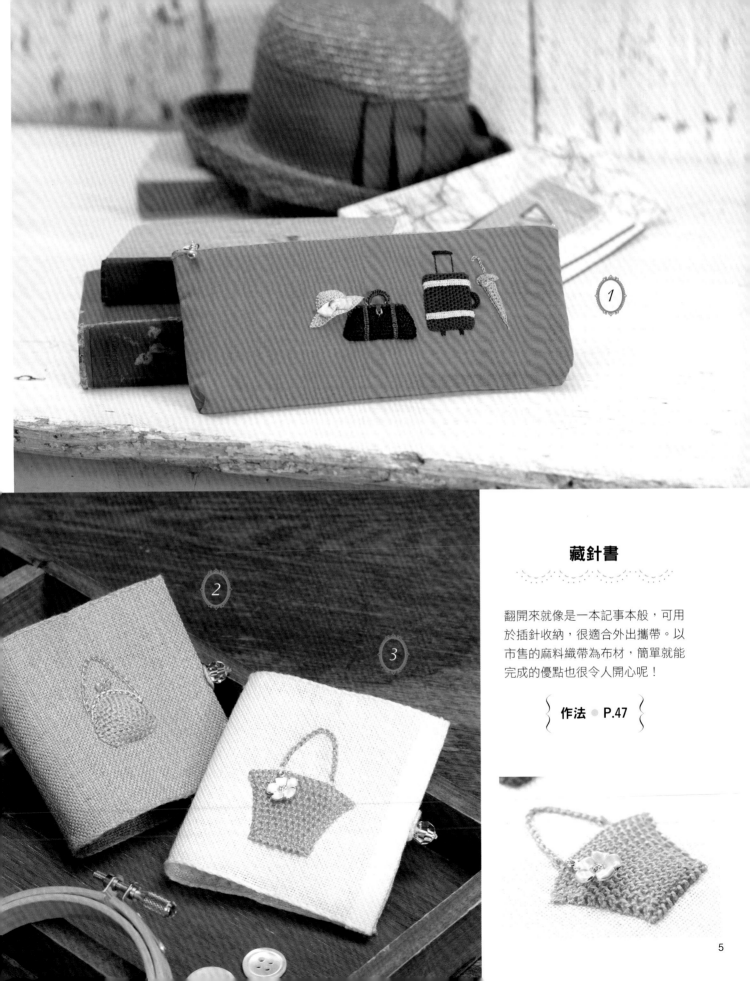

藏針書

翻開來就像是一本記事本般,可用
於插針收納,很適合外出攜帶。以
市售的麻料織帶為布材,簡單就能
完成的優點也很令人開心呢!

作法 ● P.47

帽子

作為流行元素中不可欠缺的帽子，
每件作品的飾品＆細節都特別精心設計。
帽緣部分則使用了能表現出輕盈飄逸感的懸浮技法。

作品圖皆為原寸大小。

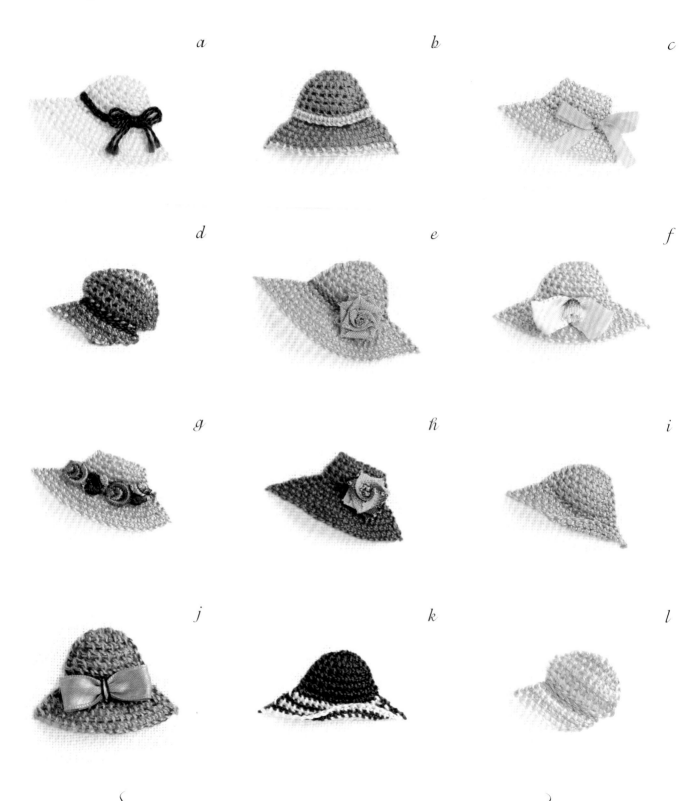

a　　　　　　*b*　　　　　　*c*

d　　　　　　*e*　　　　　　*f*

g　　　　　　*h*　　　　　　*i*

j　　　　　　*k*　　　　　　*l*

刺繡作法 ● *a* ⋯ P.42　*b*至*d* ⋯ P.44　*e*至*h* ⋯ P.45　*i*至*l* ⋯ P.46

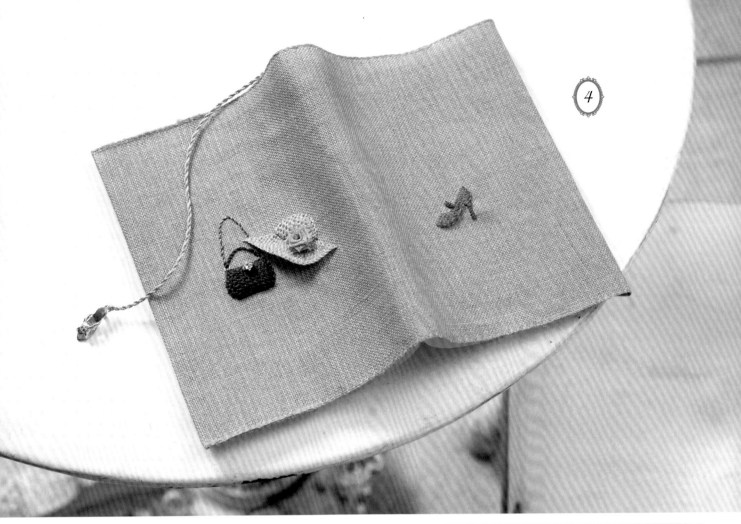

書衣

究竟要選哪個提包來搭帽子比較合適呢？一邊思考搭配，一邊刺繡也是一段愉快時光。背面則單獨地點綴上一只船形高跟鞋，並將書籤繩的末端縫上鞋子飾物。

作法 ● P.47

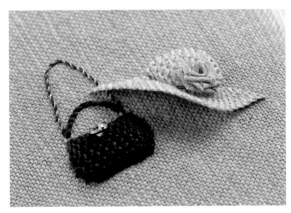

P.6の圖案

帽緣為立體的懸浮式，帽冠處則填入羊毛撐起蓬度。

g d a

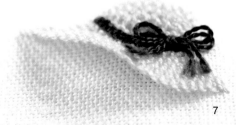

鞋子

作品圖皆為原寸大小。

收集了整季的鞋子：
船形高跟鞋、涼鞋、
短筒靴、長筒靴……
你最喜歡哪一雙、
哪一款設計呢？

a
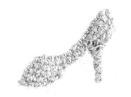

b
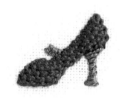

c

d
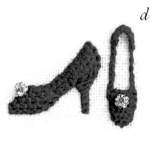

e
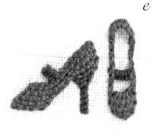

f
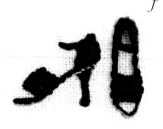

g
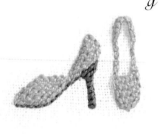

h
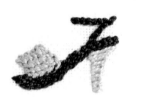

i
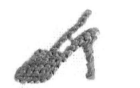

j
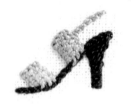

k
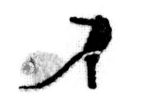

l

m
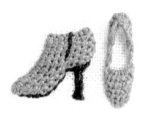

n
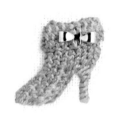

o
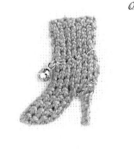

p

q
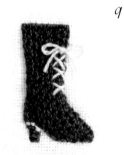

r
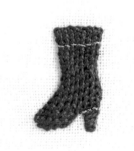

s
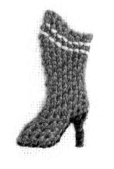

刺繡作法 ● *a*至*c* ⋯ P.50　*d* ⋯ P.48　*e*至*h* ⋯ P.51
*i*至*l* ⋯ P.52　*m*至*p* ⋯ P.53　*q*至*s* ⋯ P.54

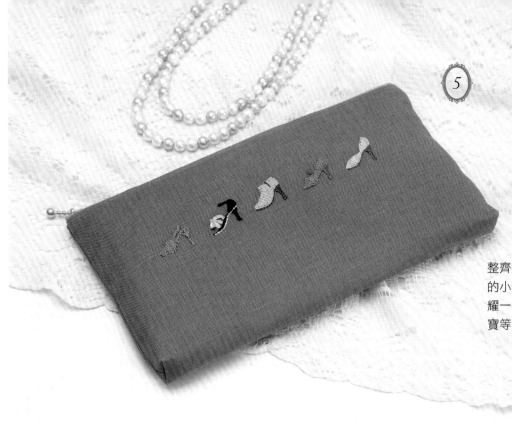

小物收納包

整齊排列著一行鞋子，帶有俏皮大人風的小物收納包。令人不禁想要拿出來炫耀一番地愛不釋手。亦可放入喜愛的珠寶等，使用方式可依個人喜好決定。

> 作法 ● P.55

P.8の圖案

在鞋尖＆鞋跟處塞入填充物，
能使鞋形更加好看。

正面款的鞋後跟
也是立體式。

m

a

藥丸收納盒

以閃亮的銀色繡線將船形高跟鞋圖案繡在黑色底布上，作出充滿灰姑娘氛圍的藥丸收納盒。

> 作法 ● P.54

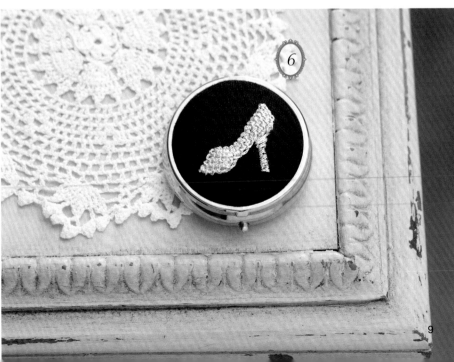

9

雨傘・1

打開的雨傘由於布面與繡線間留有空隙，
因此視覺上呈現輕飄飄的懸浮狀。
收起的雨傘則是塞入不織布或羊毛來增加蓬鬆感。

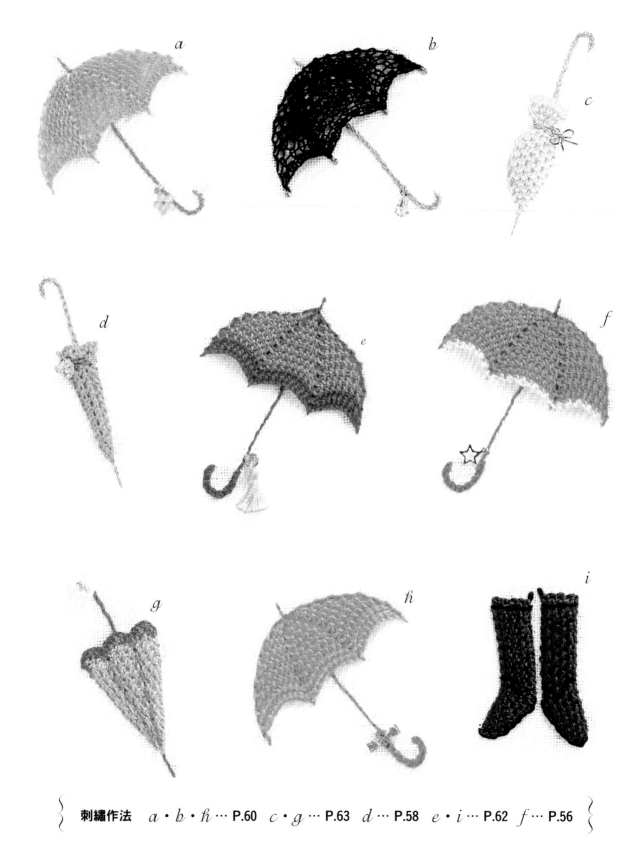

a

b

c

d

e

f

g

h

i

刺繡作法　a・b・h … P.60　c・g … P.63　d … P.58　e・i … P.62　f … P.56

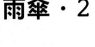

雨傘・2

擁有一把與自己相襯的雨傘,是成年人的品味表現。
你也試著選一把喜歡的傘,進行簡單的one point刺繡吧!
加上扇子或雨鞋的組合,也是絕妙的搭配。

作品圖皆為原寸大小。

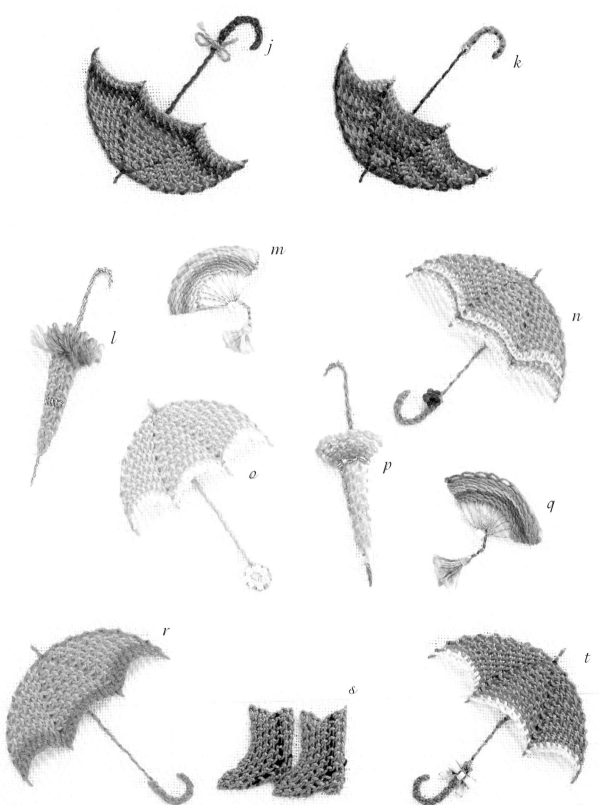

刺繡作法　*j・k・n・o・t*… **P.61**　*l*… **P.59**　*m・q*… **P.63**　*p*… **P.59**　*r*… **P.60**　*s*… **P.62**

小物收納包

以漸層繡線製作出自然花樣
的美麗雨傘，飾以閃閃發光
的水滴狀小飾物，並綴滿銀
色的串珠作為雨滴，完成令
人不禁就要愛上下雨天的漂
亮收納包。

作法　P.55

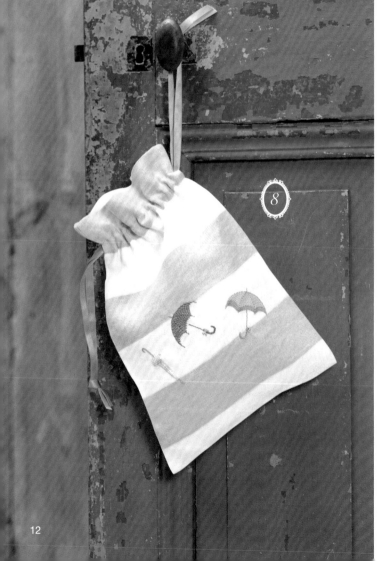

束口包

旅行時也能方便使用的束口包，繡有
三款不同造型的雨傘。圖案很有韻律
地配置在橫條紋的底布上。

作法　P.70

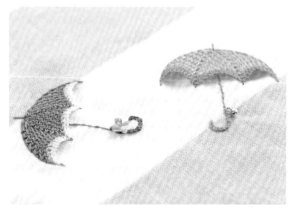

家中的愛犬

迷你短腿臘腸狗、雪納瑞、貴賓犬、吉娃娃。
收錄了四種一臉超萌表情＆充滿療癒魅力的狗狗圖案。
無論是鬍鬚、耳朵、或尾巴與眼珠……
都維妙維肖地表現出其可愛的特徵！喜愛毛小孩的動物迷肯定難以抗拒。

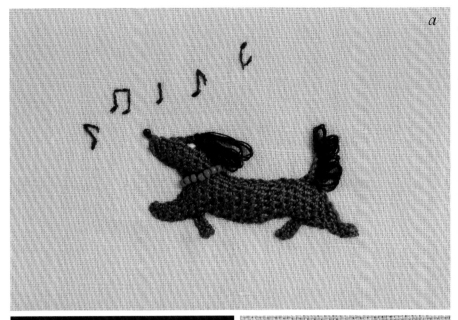

a

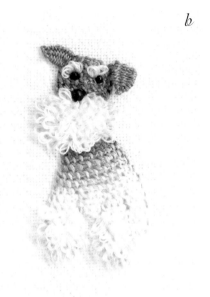

b

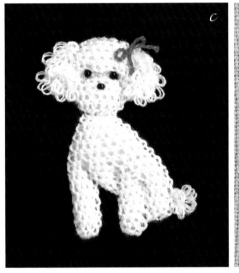

c

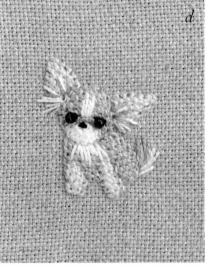

d

作品圖皆為原寸大小。

刺繡作法 ● *a* … P.64

刺繡作法 ● *b* … P.65

刺繡作法 ● *c* … P.66

刺繡作法 ● *d* … P.67

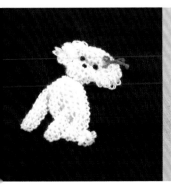

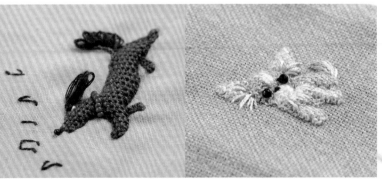

13

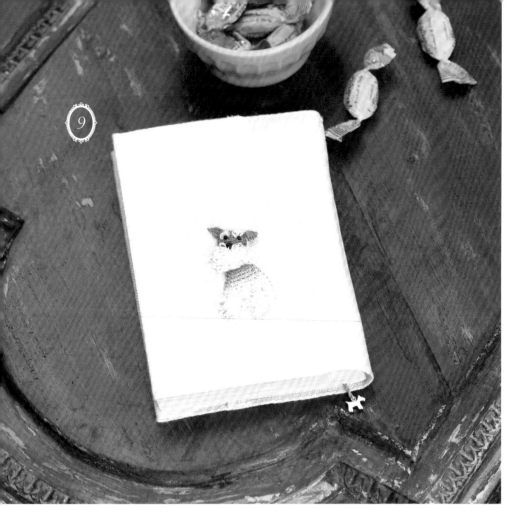

⑨

書衣背面有小小的足跡唷！

書衣

書衣上繡有以長長的鬍鬚、眉
毛、腳毛為特徵的雪納瑞。以
白色＆灰色的繡線進行刺繡。

} 作法 ● P.47 {

便當袋

帶著一身捲捲白毛的貴賓
犬。呆萌的表情超級可愛！
是全黑色便當袋上顯眼奪目
的可愛亮點。

} 作法 ● P.78 {

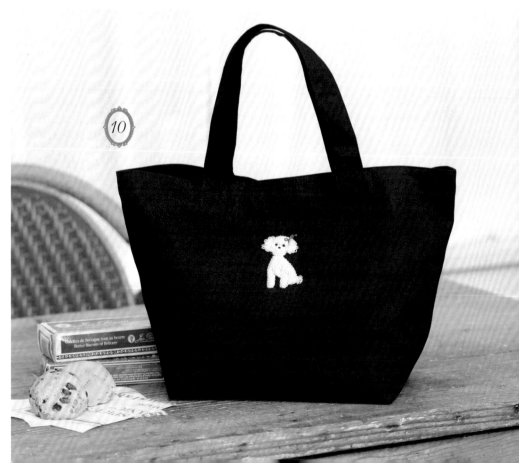

⑩

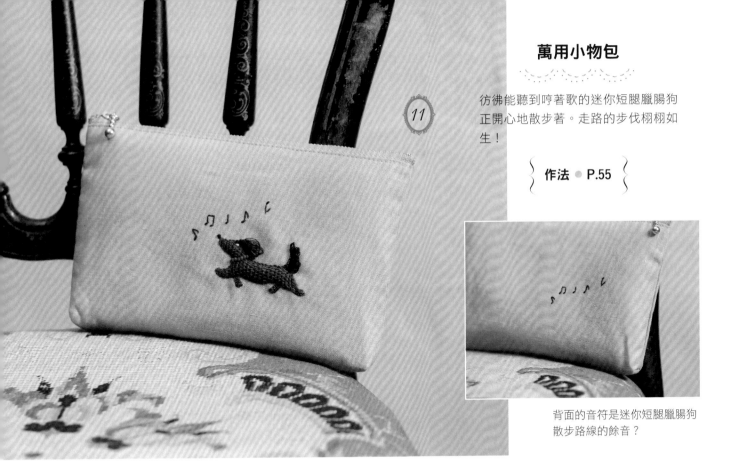

萬用小物包

彷彿能聽到哼著歌的迷你短腿臘腸狗
正開心地散步著。走路的步伐栩栩如
生！

作法 ● P.55

背面的音符是迷你短腿臘腸狗
散步路線的餘音？

藏針書

帶有一雙圓萌可愛眼珠的迷你吉娃娃。
每使用一次就愈喜愛的攜帶型藏針書。

作法 ● P.78

背面。在最愛的骨頭上繫一個蝴蝶結。

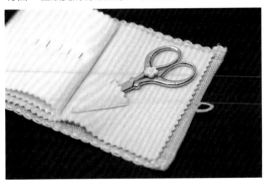

除了插針之外，還能收納小型剪刀。
花型鈕釦是具有固定作用的設計。

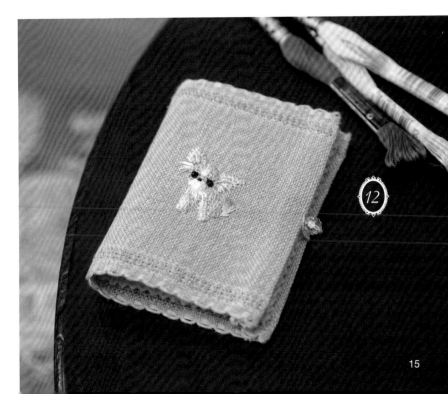

孩子們的人氣圖案

受活潑的小朋友們喜愛的俏皮圖案。帽子、提包、衣服、鞋子、雨傘……
為孩子們的隨身用品繡上這些人氣花樣吧！

作品圖皆為原寸大小。

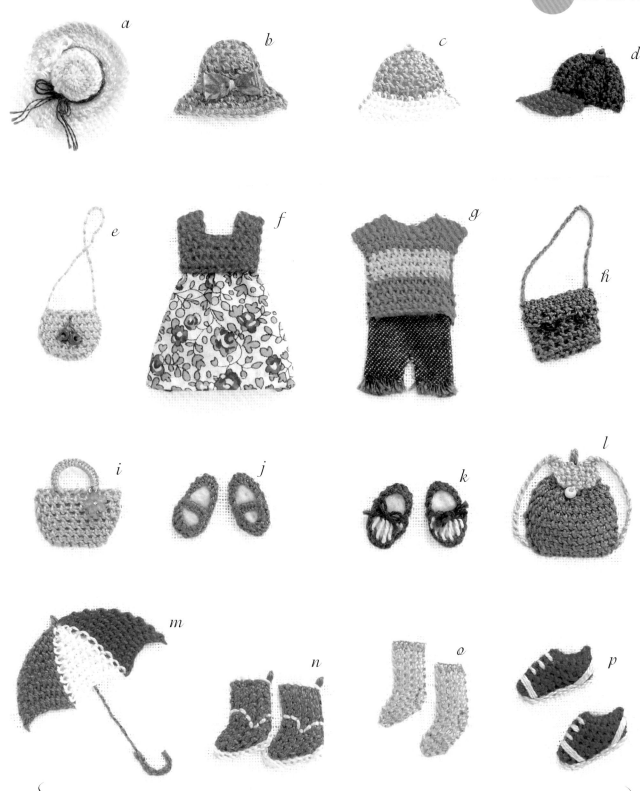

刺繡作法 ● $a・i$ … P.68　b 至 e … P.69　$f・g$ … P.70　$h・j$ 至 l … P.71　m 至 p … P.72

上課袋

藏青色的上課袋排列著女孩們最喜歡的花樣。讓學習成為一大樂事！

作法 ● P.73

束口包

點綴著後背包、帽子與鞋子的刺繡束口包，是設定給男孩們的專用款。非常適合用來裝遠足的糖果餅乾。零嘴就是要和朋友一起分享，所以讓人忍不住想要塞滿它哩！

作法 ● P.73

半身模特兒衣架

與布料完美組合，呈現出時尚感十足的
半身模特兒衣架。
與造型典雅的蓬蓬裙搭配的是色彩亮麗的上衣。

作品圖皆為原寸大小。

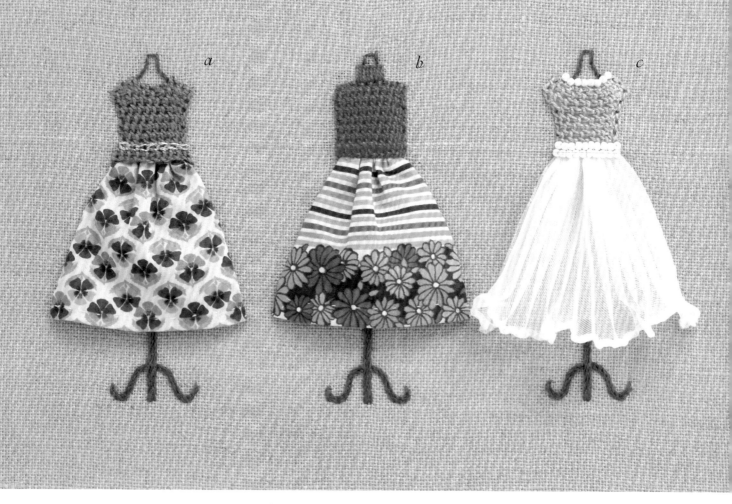

a　　　*b*　　　*c*

刺繡作法 ● *a* 至 *c* … P.74

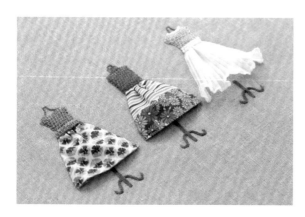

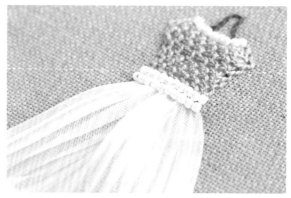

婚禮

- 婚禮當天為新娘盛裝打扮的婚紗。
- 將婚禮的重要回憶，託付給半身模特兒衣架吧！
- 黑色禮服搭配天鵝絨，婚紗則是綴以豪華的蕾絲，
- 並在頭紗上搭配薄紗與珠飾。

作品圖皆為原寸大小。

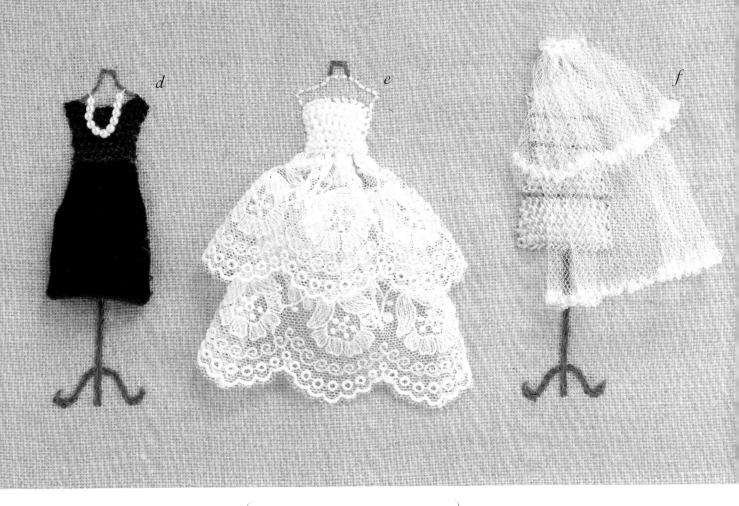

d

e

f

刺繡作法 ● *d*至*f* ⋯ P.75

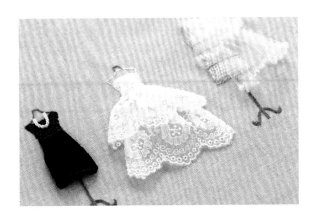

巴黎的手藝店

五彩繽紛的線材、串珠、毛線……
宛如珠寶盒般美麗的巴黎手藝店，
光是瞧見，就令人滿懷幸福的感覺！

Mercerie

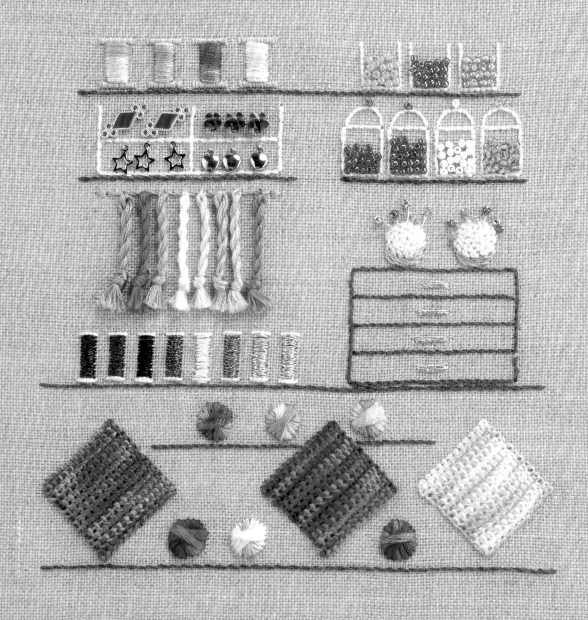

刺繡作法　P.76

巴黎的精品店

裝飾品、手提包、鞋子、帽子、禮服……
巴黎的精品店
送來了一個個匠心獨具的配飾。

作品圖皆為原寸大小。

Boutique

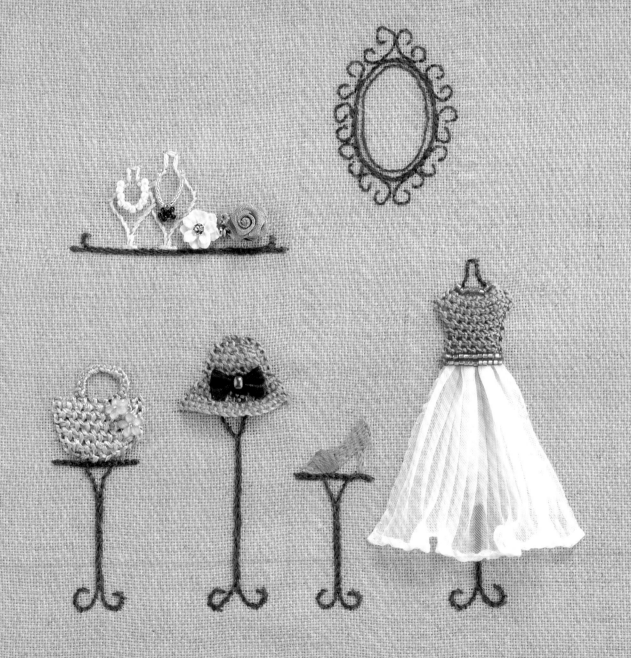

刺繡作法　P.77

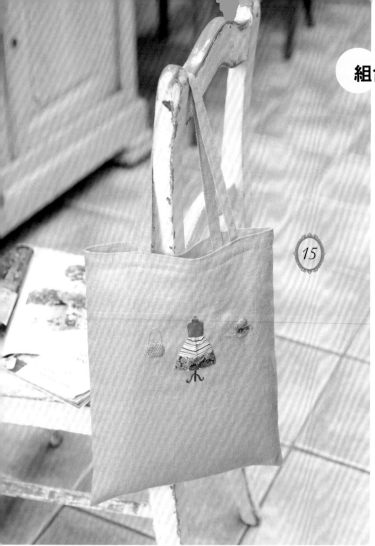

組合喜愛的圖案

- 提包＆鞋子、帽子、半身模特兒衣架……
- 不妨試著組合自己喜愛的圖案來刺繡，
- 讓原本單調的提包或布小物俏麗大變身，
- 感受那透過重新排列組合產生的全新魅力！

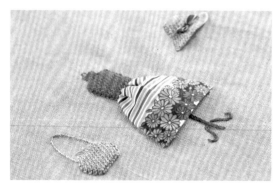

雜誌袋

將簡單的提袋繡上包包＆半身模特兒衣架＆帽子的圖案。怎麼搭配最完美呢？一邊盡情地發揮想像，一邊愉快地排列組合吧！

> 刺繡作法 ⟶ P.78

收納袋

用來收納存摺本也大小適中，附有掀蓋的收納袋。並排著繽紛多彩的圖案，散發出一股既成熟又可愛的氣息。

> 刺繡作法 ⟶ P.79

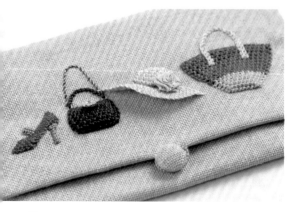

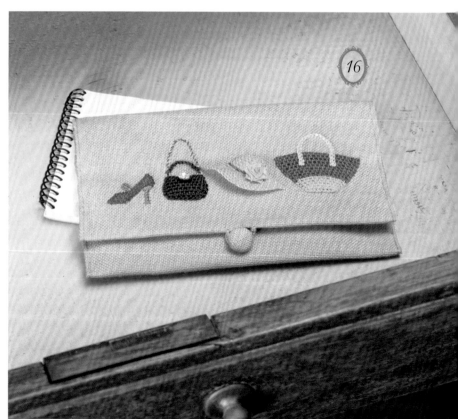

立體浮雕刺繡的作法

飽滿又可愛的立體浮雕刺繡，

看起來像編織，卻是以刺繡針進行釦眼繡製作而成。

在布面上刺繡的僅止輪廓的回針繡。

由於是挑縫上述刺繡方法再進行刺繡，因此可與布面之間保留縫隙；

接著再將不織布之類的填充物塞進縫隙裡，就能作出飽滿蓬鬆的作品。

以下將為大家介紹製作立體浮雕刺繡的流程、材料＆用具、刊載圖稿的讀法，

以及作品作法。

無論是提包，或帽子、雨傘、鞋子等各種花樣的基本圖案，

皆以圖解方式依步驟順序說明詳細的刺繡作法。

一旦學會基礎的技法後，就會想更進一步挑戰各樣多變的圖案。

請熟練本書的技法，嘗試繡出更多可愛的作品吧！

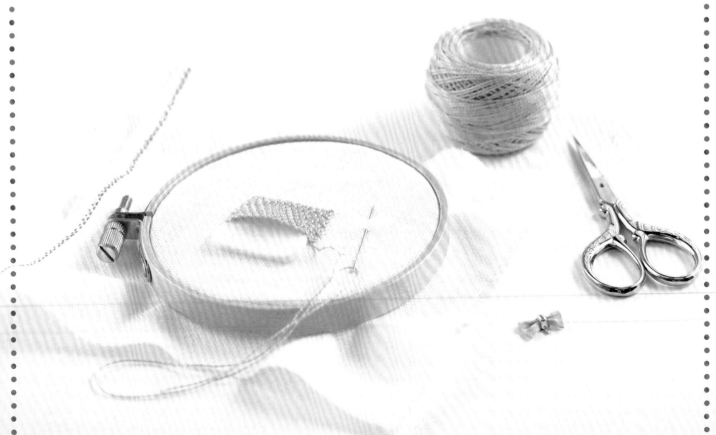

立體浮雕刺繡作法流程

到立體浮雕刺繡完成為止的大致流程說明。

1. 製作輪廓

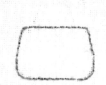

以回針繡製作輪廓。

2. 製作起針

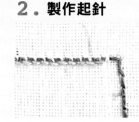

將上邊的回針繡挑針,進行釦眼繡。

3. 渡線

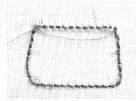

穿過回針繡的縱目之後,渡線。

4. 進行釦眼繡

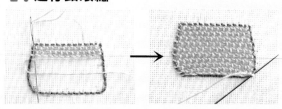

僅以釦眼繡的線與渡線的線作挑針(布面不挑縫),進行釦眼繡。

5. 填塞不織布

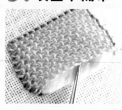

於內部填入不織布,使其顯得蓬鬆飽滿。

6. 縫合

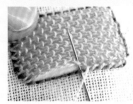

挑回針繡的線,以捲針縫縫合。

7. 進行裝飾刺繡

進行提把等刺繡。

8. 完成

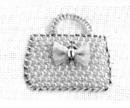

縫上小飾物等裝飾品,完成!

圖稿讀法

●輪廓的回針繡圖示
作為立體浮雕刺繡輪廓的回針繡之針目(橫)＆段(縱)的圖示讀法。

●成為芯線的回針繡圖示
將繡於布面上的回針繡當作芯線,並於懸浮的狀態下進行刺繡的方法。

※除了此圖為放大尺寸之外,其餘作法的作品圖皆為原寸大小。

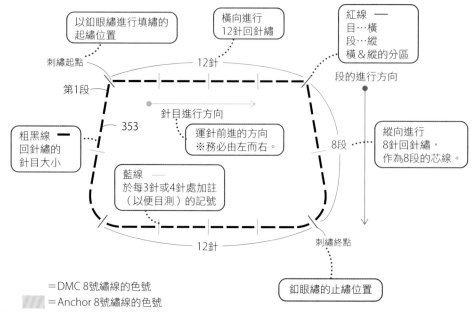

- 以釦眼繡進行填繡的起繡位置
- 橫向進行12針回針繡
- 紅線 ── 目…橫 段…縱 橫＆縱的分區
- 刺繡起點
- 12針
- 段的進行方向
- 第1段
- 針目進行方向
- 353
- 運針前進的方向 ※務必由左而右。
- 粗黑線 ── 回針繡的針目大小
- 8段
- 縱向進行8針回針繡,作為8段的芯線。
- 藍線 ── 於每3針或4針處加註(以便目測)的記號
- 12針
- 刺繡終點
- 釦眼繡的止繡位置

僅以回針繡的線作挑針,進行釦眼繡。

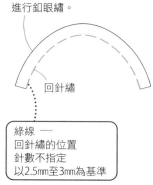

- 回針繡
- 綠線 ── 回針繡的位置 針數不指定 以2.5mm至3mm為基準

回針繡

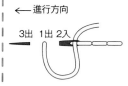

← 進行方向

3出　1出　2入

釦眼繡

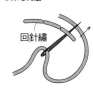

回針繡

由下往上入針

=DMC 8號繡線的色號
=Anchor 8號繡線的色號

24

進行立體浮雕刺繡時，使用8號繡線。刺繡用布不限，任何布料皆可使用。

8號繡線・金線・銀線提供／DMC株式會社
8號繡線（漸層色）提供／金龜線業株式會社

< 繡線 >

8號繡線

8號繡線（漸層色）

此線材僅有1股，屬於較粗的繡線，本書主要使用DMC繡線。在1股線中帶有色彩變化的線材是8號繡線・漸層色，在此則是使用Anchor繡線。

25號繡線

由6股細線鬆鬆地撚成一束的繡線。也有漸層色的繡線。

金線・銀線

是以金屬線紡成的細繡線。可取1股或2股使用。

< 裝飾 >

串珠

使用小圓珠 & 大圓珠。

< 填充物 >

手藝用棉花・羊毛氈羊毛

以與繡線一致的顏色來填充。使用白色繡線時，可選用手藝用棉花；使用有色繡線時，則建議使用同色系的羊毛。

不織布

也請準備與繡線顏色一致的不織布。

飾品配件・小飾物

飾品DIY的裝飾配件，可於手藝材料店購得。

刺繡針

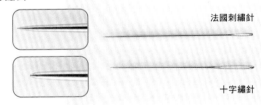

法國刺繡針

十字繡針

法國刺繡針（No.5）
針頭尖銳，於回針繡或進行刺繡時使用。取1至2股25號繡線時，適用No.7；縫串珠時，則適用No.9刺繡針。

十字繡針（No.24）
針頭圓鈍，且針孔較大的針。於進行挑線的鈕眼繡時使用。

刺繡框

直徑約10cm的框是較順手 & 好用的大小。

線剪

剪繡線專用的小剪刀。

錐子

建議挑選針頭較圓的錐子較方便使用。

布用轉印麥克筆／刺繡轉寫襯

複寫圖案，轉印至布面上的麥克筆與刺繡轉寫襯成組搭配使用。

刺繡針・錐子提供／Tulip株式會社

提供／Anchor工業株式會社

立體浮雕刺繡是以回針繡於布面上製作輪廓，再僅以其繡線與渡線的線作挑針，進行釦眼繡。此刺繡稱為「盤線單孔釦眼繡Corded Detached Buttonhole Stitch（加入芯線、不繡觸布面的釦眼繡）」。

因不挑縫布面，故刺繡內部會呈空洞狀態為其特徵。是藉由塞入不織布或填充棉來作出飽滿的蓬鬆度，以呈現出立體感。

立體浮雕刺繡的繡法

❶ 以回針繡製作外圍的輪廓。（綠色部分）
❷ 僅以上邊的回針繡作挑針，以釦眼繡製作起針。（水藍色部分）
❸ 將繡線穿過縱向的回針繡之後渡線，作為芯線。（橘色部分）
❹ 不挑縫布面，而是挑起芯線進行釦眼繡。（粉紅色部分）

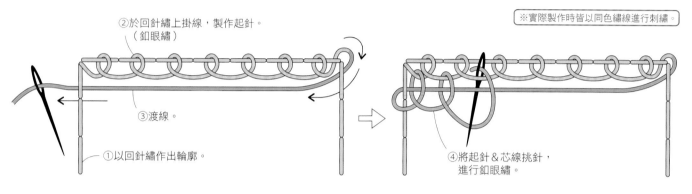

②於回針繡上掛線，製作起針。（釦眼繡）

※實際製作時皆以同色繡線進行刺繡。

③渡線。

①以回針繡作出輪廓。

④將起針＆芯線挑針，進行釦眼繡。

※刺繡進行方向皆為由左而右。

刺繡方法的種類

立體浮雕刺繡，可以運用不加針而直接繡成四邊形，以及逐段加針或逐段減針等三種繡法，來完成全部的作品。

1.相同針數的四邊形。

以回針繡繡製輪廓，並於上邊進行1針1次的釦眼繡，來製作起針。繡至邊端時，於上邊最後的回針繡處入針，再於輪廓外側出針。於縱向回針繡的第1段入針後渡線，挑起針與渡線的2條線，進行釦眼繡。

左側最初挑針（1）、右側最後不挑針（2）、左側最初不挑針（3）、右側最後挑針（4）。

只要每1段輪流重複此作法，並保持相同的針數，即可完成無加減針的四邊形繡面。

●作品範例／行李箱

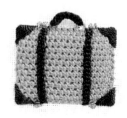

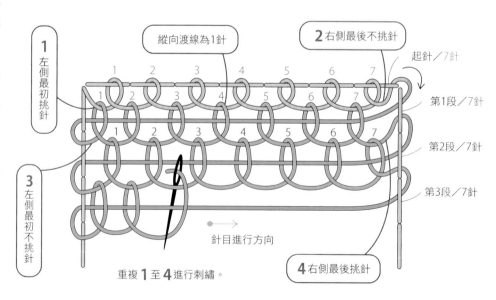

1 左側最初挑針

縱向渡線為1針

2 右側最後不挑針

起針／7針

第1段／7針

第2段／7針

第3段／7針

3 左側最初不挑針

針目進行方向

重複 **1** 至 **4** 進行刺繡。

4 右側最後挑針

2.逐段增加 I 針針數，下幅加寬的梯形。

先以回針繡製作下幅加寬的輪廓，再以刺繡方法 **1** 相同作法，渡線後進行釦眼繡。但右端的最後，也透過挑縫掛於回針繡上前側的繡線來進行刺繡，因此逐段可增加 I 針。

●作品範例／帽子

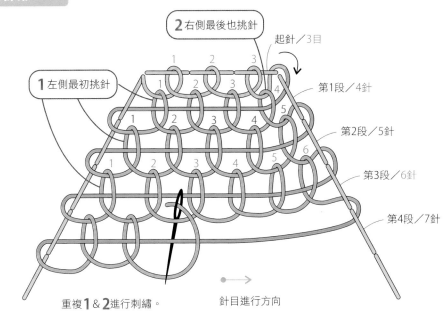

2 右側最後也挑針

起針／3目

1 左側最初挑針

第1段／4針
第2段／5針
第3段／6針
第4段／7針

重複 **1** & **2** 進行刺繡。

針目進行方向 →

3.逐段減少 I 針針數，下幅縮減的倒梯形。

先以回針繡製作下幅縮減的輪廓，再以刺繡方法 **1** 相同作法，渡線後進行釦眼繡。但左端最初不與回針繡間的渡線挑線，因此可逐段減少 I 針。

●作品範例／藤編包

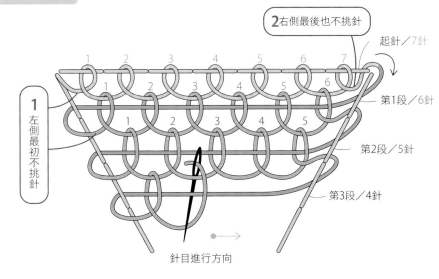

2 右側最後也不挑針

起針／7針

1 左側最初不挑針

第1段／6針
第2段／5針
第3段／4針

針目進行方向 →

重複 **1** & **2** 進行刺繡。

刺繡的手勢

●由上往下刺

立體浮雕刺繡是將刺繡針由上往下刺。

●由下往上刺

一般的刺繡，或繡製包包提把等懸浮於布面上的部分時，則是由下往上刺。

轉印圖案

1

將刺繡轉寫襯放在圖案上，以鉛筆描摹圖案。

2

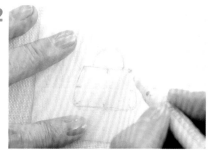

將步驟 1 的刺繡轉寫襯放在布面上，以轉印麥克筆從鉛筆的上方描圖。

3

墨水即滲入刺繡轉寫襯，轉印在布面上。墨水經水洗後即可消除。

刺繡框＆8號繡線

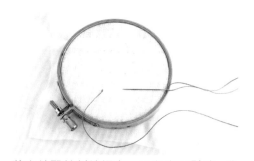

將布繃緊於刺繡框上，以免布面鬆垮。為了避免刺繡時拉扯到繡線，因此請將螺絲部分朝左下置放。以約50cm長為基準，取1股8號繡線進行刺繡。

繡線收尾＆換色

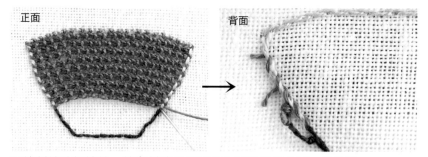

正面　　　　　背面

開始刺繡時打線結，結束刺繡則必須在右側邊端作收尾。於背面出針後，將線穿繞在回針繡的線上，再將線剪掉。換色時也一定要在右端更換。並於右端回針繡的邊緣入針，繞線之後再剪掉。下一條線再由右端出線，於左側渡線，並以此線為芯線來刺繡（參照P.34）。

取2股線的起繡法

1

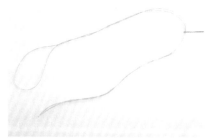

對摺2股繡線繞成線圈之後，穿過刺繡針。

2

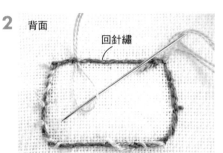

背面　　　回針繡

不挑縫布面，將刺繡針穿過回針繡的繡線，再於線圈中入針。

3

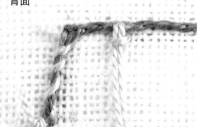

背面

拉緊繡線形成固定線結，就不會脫離囉！

基本作品的作法

透過基本提包的製作，來熟練立體浮雕刺繡的作法吧！
在此將詳細解說以回針繡製作輪廓的方法、起針＆回針繡，
以及線頭的收尾處理等。

P.2 *e*

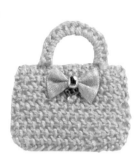

輪廓的回針繡

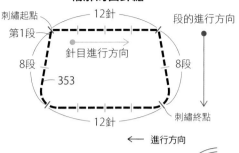

刺繡起點
第1段
8段 ── 8段
針目進行方向
353
12針
12針
刺繡終點
段的進行方向

← 進行方向

回針繡

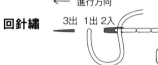

3出 1出 2入

原寸刺繡圖案

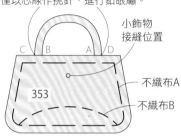

取2股線的芯線來回渡線，
僅以芯線作挑針，進行鈕眼繡。

小飾物
接縫位置

C B A D

353

不織布A
不織布B

＝DMC 8號繡線的色號

※為求易於辨識，步驟圖中使用不同顏色的繡線。

1. 以回針繡製作輪廓

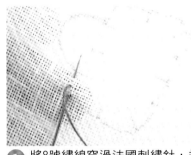
正面

① 將8號繡線穿過法國刺繡針，並於線頭打結。再從背面出針，挑縫布面進行回針繡。

正面

② 由於轉印時亦已在每3或4針處作記號，請一邊確認針數，一邊決定針目的長短。

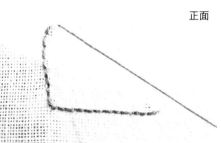
正面

③ 上邊共繡12針，側邊繡8針作為「段」。縱向＆橫向的針目，也有可能發生長度不一的情形。

正面

④ 完成一圈的回針繡。

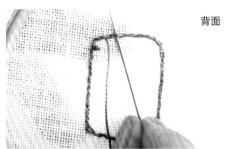
背面

⑤ 於背面出針，並在回針繡的繡線上進行2至3次的掛線。

背面

⑥ 在回針繡的邊緣剪線，至此即完成輪廓。

2. 製作起針

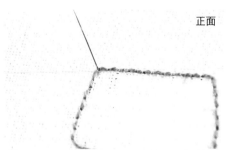
正面

① 將8號繡線穿過十字繡針，並於線頭打結。再從左上角的回針繡之間出針。

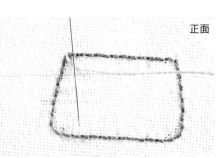
正面

② 僅於上邊回針繡的繡線中穿針，並於針下掛線之後，進行鈕眼繡。

正面

③ 拉出繡線，完成1針起針。

④ 從回針繡的上方往下挑針，進行釦眼繡。

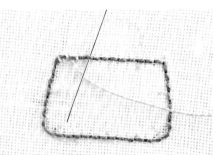

⑤ 依相同作法進行1針1個的釦眼繡，繡線應避免太用力拉扯。

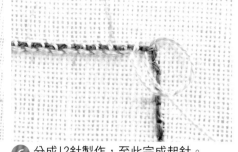

⑥ 分成12針製作，至此完成起針。

3. 於第1段渡芯線

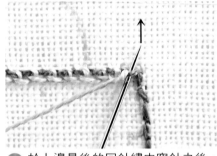

❶ 於上邊最後的回針繡中穿針之後，於輪廓外側出針。

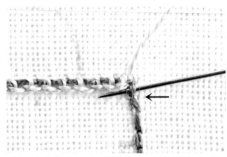

❷ 於右側縱向的第1段，由外側往內側穿針。

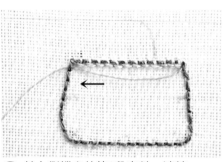

❸ 於左側縱向的第1段穿針，渡線。

4. 進行釦眼繡

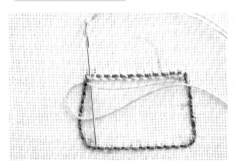

❶ 僅以左端的起針與芯線的線作挑針，並於針下掛線。

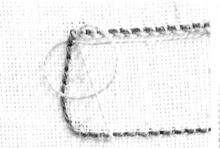

❷ 於正下方拉出繡線。

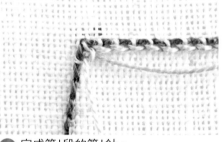

❸ 完成第1段的第1針。

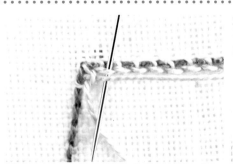

❹ 挑縫下一個起針與芯線，並於針下掛線。

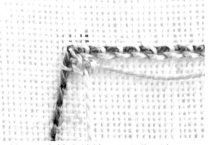

❺ 於正下方拉出繡線。至此為2針。

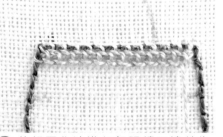

❻ 依相同作法進行釦眼繡至邊端為止，完成第1段的12針。

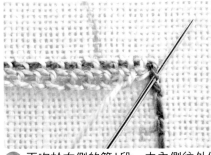

① 再次於右側的第1段,由內側往外側入針。

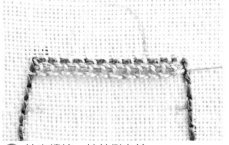

② 拉出繡線,於外側出針。

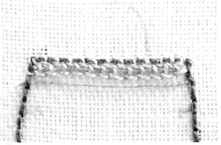

③ 由第2段的外側往內側入針,並穿過左側的第2段,作出第2段的芯線。

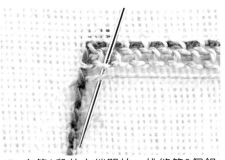

① 自第1段的左端開始,挑縫第2個釦眼繡的橫線&芯線。

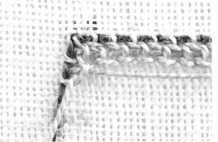

② 進行釦眼繡。

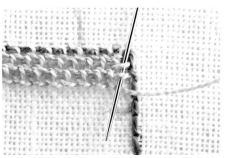

③ 右端則挑縫掛於回針繡上內側的繡線&芯線。

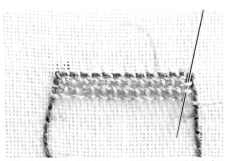

④ 入針處為第12針。(參照P.26刺繡方法 ①)。

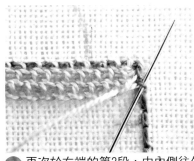

① 再次於右端的第2段,由內側往外側入針。

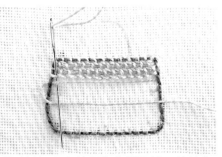

② 於第3段由外側往內側入針,並於左端的第3段出針之後,渡芯線&同樣進行釦眼繡。

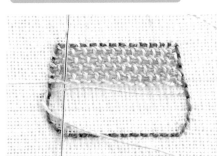

① 以相同作法渡芯線&進行釦眼繡。芯線請務必平行渡線。

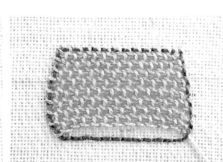

② 至此完成至第7段。由於縱線為曲線,因此中央區塊會懸浮於布面上。

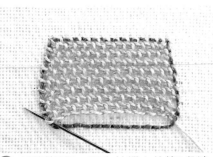

③ 刺繡第8段。再次於縱向的第8段渡芯線之後,進行釦眼繡(共計9段)。

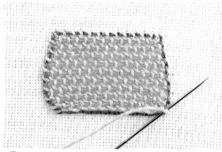

④ 釦眼繡結束，完成全部填繡面積。

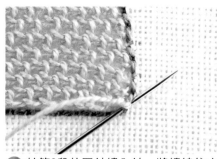

⑤ 於第8段的回針繡入針，將繡線往右端拉出。

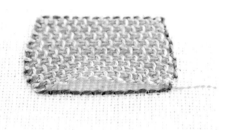

⑥ 從斜面檢視，僅有輪廓的回針繡縫於布面上，填繡面則是呈現懸浮的狀態。

9. 填塞不織布

① 裁剪不織布，製作填充物。再多填塞一片於袋底，可使作品更顯蓬鬆飽滿。

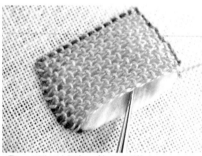

② 以錐子輔助，放入不織布。

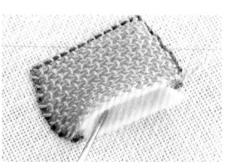

③ 袋底部分，在不織布與布面之間，再放入一片小片的不織布。

10. 以捲針縫進行縫合

捲針縫

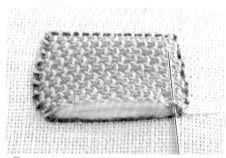

① 一針一針挑縫下邊回針繡＆釦眼繡的線。

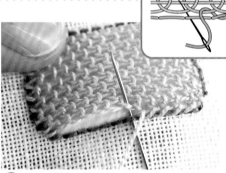

② 拉出繡線，繼續縫合在一起。繡線呈斜斜的渡線，此縫法即為捲針縫。

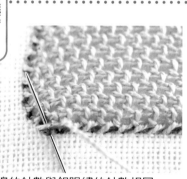

③ 下邊的針數與釦眼繡的針數相同。

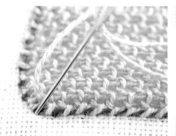

④ 最後於回針繡之間入針，再於背面出針。

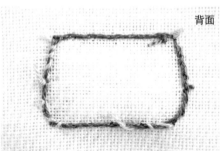

背面

⑤ 在背面於回針繡的線上繞線之後剪線。

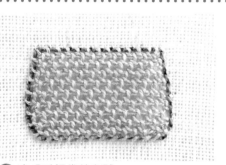

⑥ 完成手提袋的主體。

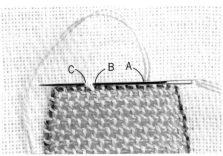

① 取2股線穿針，在背面拉緊繡線形成固定線結（參照P.28）後，於A出針，挑縫B至C。

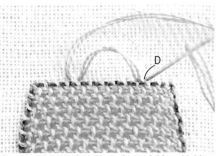

② 使芯線呈鬆弛狀，來回渡線，並於D入針。

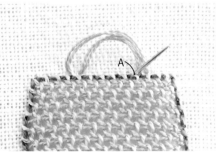

③ 再次於A出針（參照P.36的圖示）。

12. 以釦眼繡製作懸浮的提把

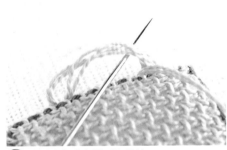

① 將刺繡針穿過4股芯線。

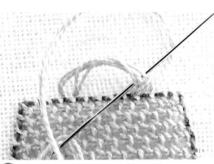

② 直接以2股繡線進行釦眼繡。

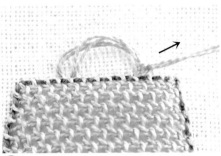

③ 將繡線往外拉出，使針目朝向外側。

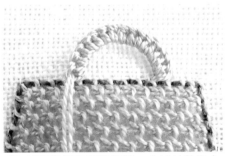

④ 以釦眼繡來填繡芯線。由於針數自由，因此可作成喜愛的粗細。

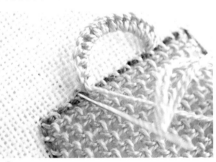

⑤ 於C入針。

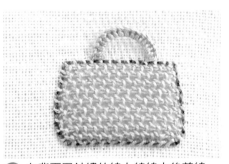

⑥ 在背面回針繡的線上繞線之後剪線。

13. 接縫小飾物

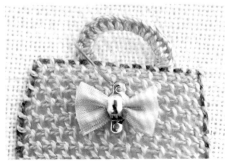

取1股繡線穿入法國刺繡針中，並穿出布面，將小飾物接縫上去。

完成！

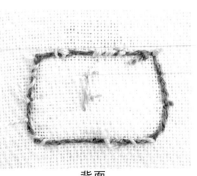

正面　　　　　　　　背面

33

P.2 *g*

輪廓的回針繡

原寸刺繡圖案

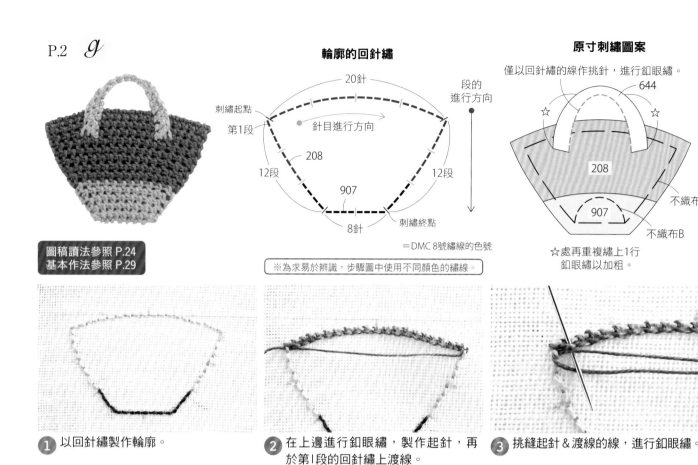

刺繡起點
第1段

20針

段的
進行方向

針目進行方向

208

12段 12段

907

8針 刺繡終點

＝DMC 8號繡線的色號

※為求易於辨識，步驟圖中使用不同顏色的繡線。

僅以回針繡的線作挑針，進行釦眼繡。

644

☆ ☆

208

不織布A

907

不織布B

☆處再重複繡上1行
釦眼繡以加粗。

圖稿讀法參照 P.24
基本作法參照 P.29

① 以回針繡製作輪廓。

② 在上邊進行釦眼繡，製作起針，再
於第1段的回針繡上渡線。

③ 挑縫起針＆渡線的線，進行釦眼繡。

④ 完成第1段。

⑤ 於第2段的回針繡上渡線，以第1段
相同作法進行釦眼繡，但每增加1段
即減少1針的刺繡（參照P.27刺繡方
法 ③ ）。

⑥ 以相同作法逐段減少1針，刺繡至第
8段，最後於背面處理線結作收尾。

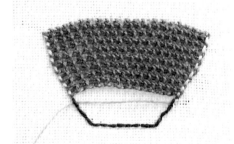

⑦ 更換顏色，重新開始刺繡。線頭打
結後，於第9段出針＆渡線。

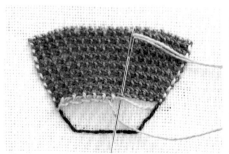

⑧ 將第8段的釦眼繡＆渡線作挑針，進
行釦眼繡。

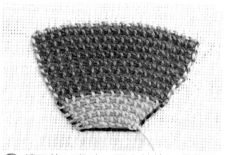

⑨ 繡至第12段時，再次於第12段的回
針繡上渡線，進行釦眼繡（共計13
段）。

⑩ 裁剪2片不織布。

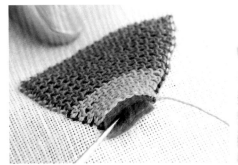

⑪ 以錐子從袋底填入2片不織布。

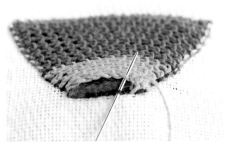

⑫ 挑縫下邊的回針繡＆第13段的鈕眼繡，以捲針縫縫合。

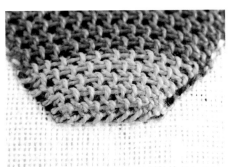

⑬ 縫合袋底。

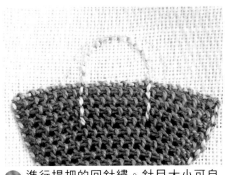

⑭ 進行提把的回針繡。針目大小可自行決定。

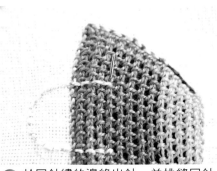

⑮ 於回針繡的邊緣出針，並挑縫回針繡的線。

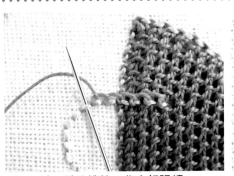

⑯ 一針一針地挑縫，作出鈕眼繡。

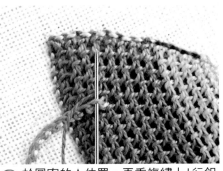

⑰ 於圖案的☆位置，再重複繡上1行鈕眼繡。於提把的邊緣出線，僅與第1行的繡線作挑縫。

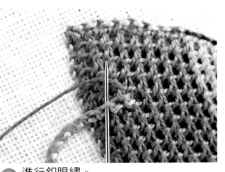

⑱ 進行鈕眼繡。

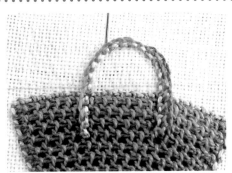

⑲ 提把中段不加縫鈕眼繡，從背面自另一邊出針。

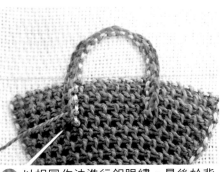

⑳ 以相同作法進行鈕眼繡。最後於背面出針，處理線結作收尾。

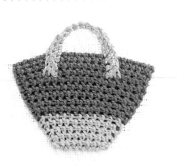

完成！

提包作法的重點

先完成提包主體刺繡，再進行提把、
肩帶或裝飾的刺繡。
飾帶需先渡芯線＆挑縫之後，
再進行鈕眼繡。
懸浮的提把參照 P.33。

●飾帶的作法

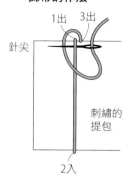

1出 3出
針尖
2入
刺繡的
提包

橫向渡線將會變成外側

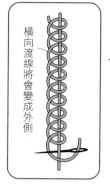

1段飾帶

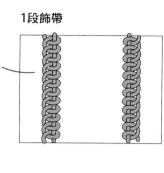

●懸浮式提把的作法

取2股線，於A至B、C至D間，
作2次渡線，再進行鈕眼繡。

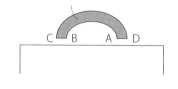

C B A D

刺繡作法

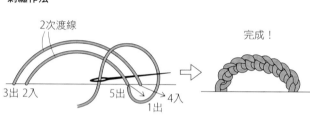

2次渡線
3出 2入
5出
1出
4入

完成！

2段飾帶

刺繡作法

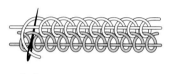

完成！

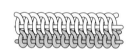

3段飾帶

刺繡作法

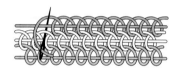

完成！

P.2　*a* 至 *c*

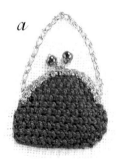

a

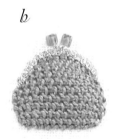

b

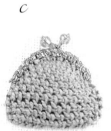

c

輪廓的回針繡

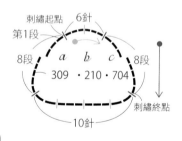

刺繡起點　6針
第1段
8段　　　　　　　8段
a *b* *c*
309 ・210・704
刺繡終點
10針

作法

以回針繡作6針起針。
1至4段，逐段增加1針。
5至8段，以相同針數刺繡。
重疊於第8段上，刺繡第9段。
填入羊毛，以捲針縫縫合。
進行細部刺繡。

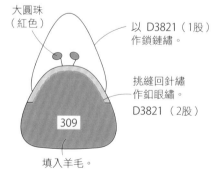

大圓珠
（紅色）
以 D3821（1股）
作鎖鏈繡。
挑縫回針繡
作鈕眼繡。
D3821（2股）
309
填入羊毛。

原寸刺繡圖案

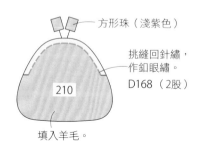

方形珠（淺紫色）
挑縫回針繡，
作鈕眼繡。
D168（2股）
210
填入羊毛。

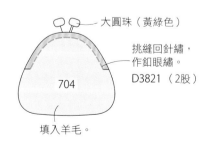

大圓珠（黃綠色）
挑縫回針繡，
作鈕眼繡。
D3821（2股）
704
填入羊毛。

※圖稿讀法參照P.24，針數加減參照P.26、P.27，基本作法參照P.29，刺繡參照P.77。　　　　　　　※作法中的「刺繡」意指以鈕眼繡進行刺繡。

P.2　*d*

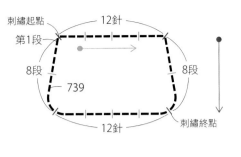

輪廓的回針繡

刺繡起點
第1段
8段　　739　　8段

12針 (top)
12針 (bottom)

袋蓋的作法
由回針繡再次製作12針起針，不渡線來回進行釦眼繡。
1至2段，以相同針數繡製，3至4段則逐段減少1針。
最後在袋蓋的中央縫上1針。

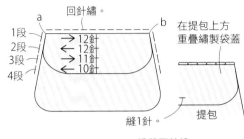

回針繡。
a　　　　　　b
1段　12針
2段　12針
3段　11針
4段　10針

在提包上方重疊繡製袋蓋

縫1針。　　提包

作法
以回針繡作12針起針。
1至8段，以相同針數刺繡。
重疊於第8段上，刺繡第9段。
填入不織布，以捲針縫縫合。
在袋蓋處重疊刺繡，並刺繡肩帶。
縫上小飾物。

原寸刺繡圖案

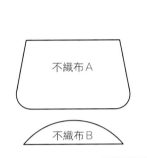

不織布A
不織布B

以 D3821（2股）穿縫。

挑縫回針繡，作釦眼繡。
739

縫上小飾物。

739

填入不織布A・B。

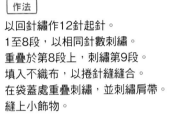

P.2　*f*

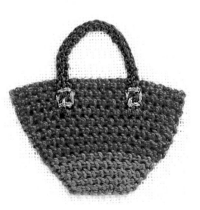

作法
作法同上方P.2　*d*，但無袋蓋，
改為製作懸浮式提把（參照P.36）。

懸浮式提把
747

以 D168（2股）穿縫。

原寸刺繡圖案

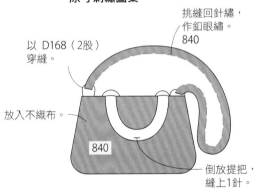

挑縫回針繡，作釦眼繡。
840

以 D168（2股）穿縫。

放入不織布。

840

倒放提把，縫上1針。

P.2　*h*

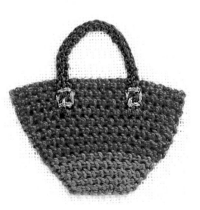

作法
作法同P.34。

輪廓的回針繡

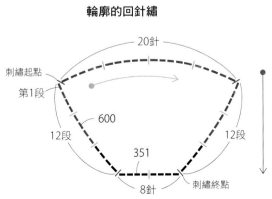

刺繡起點
第1段

20針

600
351

12段　　　　12段

8針
刺繡終點

原寸刺繡圖案

挑縫回針繡，作釦眼繡。
433

直針繡
D3821（2股）

600

351

不織布A
不織布B

放入不織布。

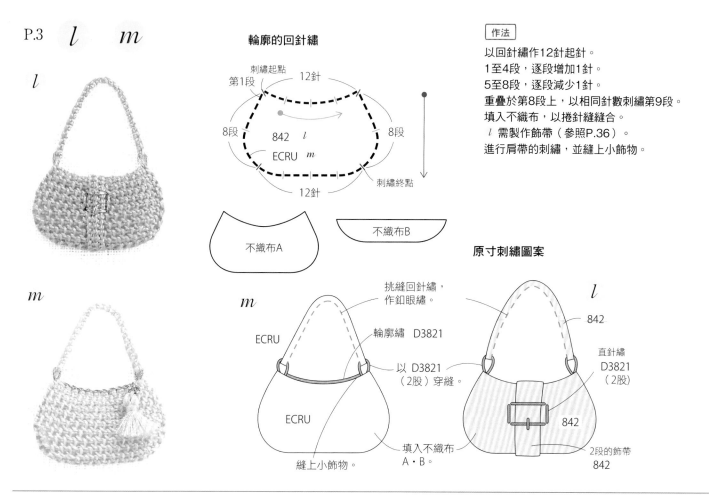

l

m

輪廓的回針繡

刺繡起點
第1段
12針
8段
842 _l_
ECRU _m_
8段
12針
刺繡終點

不織布A

不織布B

作法

以回針繡作12針起針。
1至4段，逐段增加1針。
5至8段，逐段減少1針。
重疊於第8段上，以相同針數刺繡第9段。
填入不織布，以捲針縫縫合。
　l 需製作飾帶（參照P.36）。
進行肩帶的刺繡，並縫上小飾物。

原寸刺繡圖案

m

挑縫回針繡，
作釦眼繡。
ECRU
輪廓繡 D3821
以 D3821
（2股）穿縫。
ECRU
縫上小飾物。
填入不織布
A‧B。

l
842
直針繡
D3821
（2股）
842
2段的飾帶
842

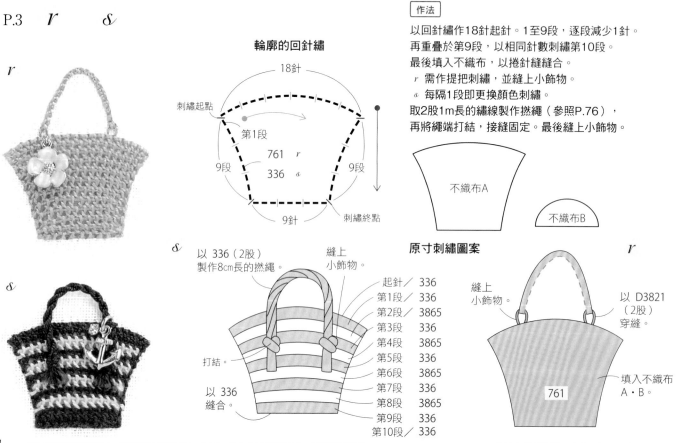

r

s

輪廓的回針繡

18針
刺繡起點
第1段
761 _r_
336 _s_
9段
9段
9針
刺繡終點

不織布A

不織布B

作法

以回針繡作18針起針。1至9段，逐段減少1針。
再重疊於第9段，以相同針數刺繡第10段。
最後填入不織布，以捲針縫縫合。
　r 需作提把刺繡，並縫上小飾物。
　s 每隔1段即更換顏色刺繡。
取2股1m長的繡線製作撚繩（參照P.76），
再將繩端打結，接縫固定。最後縫上小飾物。

s
以 336（2股）
製作8cm長的撚繩。
縫上
小飾物。
打結。
以 336
縫合。

起針／	336
第1段／	336
第2段／	3865
第3段／	336
第4段／	3865
第5段／	336
第6段／	3865
第7段／	336
第8段／	3865
第9段／	336
第10段／	336

原寸刺繡圖案

r
縫上
小飾物。
以 D3821
（2股）
穿縫。
761
填入不織布
A‧B。

※作法中的「刺繡」意指以釦眼繡進行刺繡。

t

v

作法

以回針繡作12針起針。
1至8段，逐段增加1針。
重疊於第8段上，以相同針數刺繡第9段。
填入不織布，以捲針縫縫合。
進行袋口的刺繡，並製作提把＆飾帶（參照P.36）。

輪廓的回針繡

刺繡起點
12針
第1段
310 *t*
347 *v*
8段　　　8段
20針
刺繡終點

不織布A

不織布B

原寸刺繡圖案

t

懸浮的提把　433
挑縫回針繡，作釦眼繡。433
緞面繡 433
以 D3821（2股）穿縫。
以 D3821（2股）穿縫2次，並縫1針固定中心。
310
填入不織布A・B。
1段的飾帶 433

v

懸浮的提把 840
挑縫回針繡，作釦眼繡。840
緞面繡 840
347
1段的飾帶 840
挑縫回針繡，作釦眼繡。 840

輪廓的回針繡

刺繡起點
12針
第1段
10段　　　10段
937
20針
刺繡終點

作法

以回針繡作12針起針。
1至8段，逐段增加1針。
9至10段，以相同針數刺繡。
重疊於第10段上，以相同針數刺繡第11段。
填入不織布，以捲針縫縫合。
進行袋口、袋角的刺繡，
並製作提把＆飾帶（參照P.36）。

原寸刺繡圖案

不織布A

不織布B

懸浮的提把　434
挑縫回針繡，作釦眼繡。434
以 D3821（2股）穿縫。
緞面繡 434
以 D3821（2股）穿縫2次。
937
緞面繡 D3821
填入不織布A・B。
2段的飾帶 434

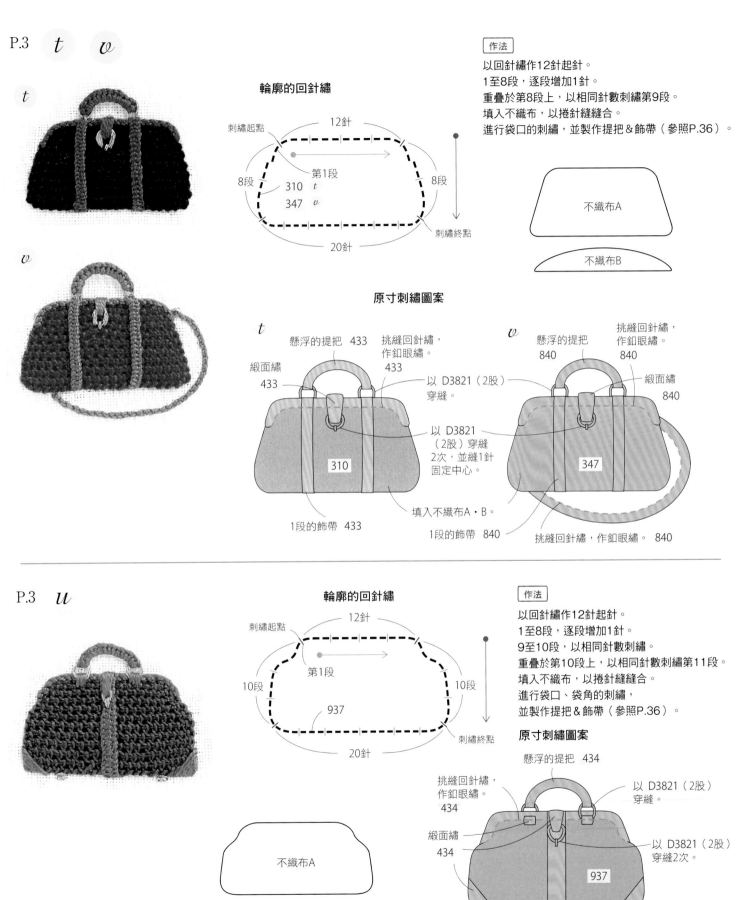

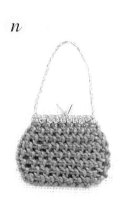
n

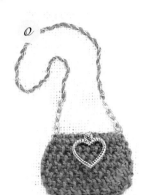
o

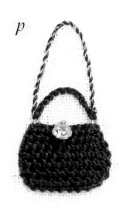
p

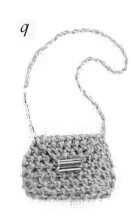
q

作法

以回針繡作8針起針。
1至3段，逐段增加1針。
4至6段，逐段減少1針。
重疊於第6段上，
以相同針數刺繡第7段。
填入不織布，以捲針縫縫合。
進行肩帶的刺繡，
並縫上小飾物。

不織布A

不織布B

原寸刺繡圖案

輪廓繡
D168

挑縫回針繡，
作鈕眼繡。
D168

管珠2個（銀色）

340

填入不織布A・B。

於回針繡 335
上纏繞 D3821
（1股）。

鎖鏈繡
D3821
（2股）

335

縫上小飾物。

挑縫回針繡，
作鈕眼繡。
898

於回針繡 898 上
纏繞 D3821（1股）。

以 D3821
（2股）
穿縫。

898

填入不織布
A・B。

於回針繡 704 上
纏繞 D168（1股）。

小圓珠9個（銀色）

袋蓋

704

管珠2個（銀色）

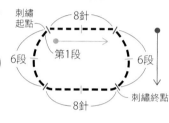
輪廓的回針繡

刺繡起點

8針

6段　第1段　6段

8針

刺繡終點

再次以8針回針繡
作挑針，製作起針。
逐段減少1針，
來回進行、刺繡4段
（參照P.37）。

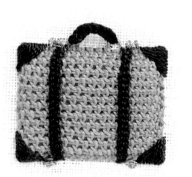

不織布2片

作法

以回針繡作16針起針。
1至12段，以相同針數刺繡。
填入不織布，以捲針縫縫合。
製作提把＆飾帶（參照P.36）。

原寸刺繡圖案

輪廓的回針繡

刺繡起點

16針

第1段

12段　842　12段

16針

刺繡終點

以 D3821（2股）
穿縫。

懸浮的提把 898

緞面繡
898

842

1段的
飾帶
898

填入2片
不織布。

緞面繡 D3821（1股）

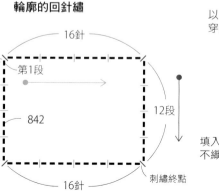

※作法中的「刺繡」意指以鈕眼繡進行刺繡。

P.2 *i*

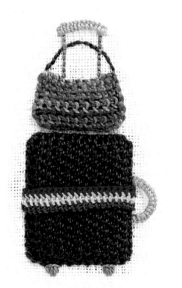

作法
以回針繡作16針起針。
1至10段，以相同針數刺繡。
填入不織布，以捲針縫縫合。
製作提把＆飾帶（參照P.36）。

原寸刺繡圖案

輪廓的回針繡

不織布2片

10段　　刺繡起點

第1段

16針　　　　　　　16針

498

刺繡終點　10段

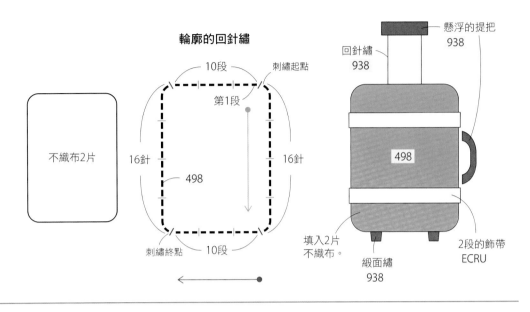

懸浮的提把
938

回針繡
938

498

填入2片
不織布。

緞面繡
938

2段的飾帶
ECRU

P.2 *k*

作法

上方的提包
以回針繡作8針起針。
1至5段，以相同針數刺繡。
重疊於第5段上，以相同針數刺繡第6段。
填入不織布，以捲針縫縫合。

行李箱
以回針繡作14針起針。
1至10段，以相同針數刺繡。
填入不織布，以捲針縫縫合。
製作提把＆飾帶（參照P.36）。

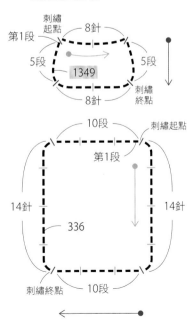

輪廓的回針繡

刺繡
起點　8針
第1段

5段　　1349　　5段

刺繡
終點
8針

10段　　刺繡起點

第1段

14針　　　　　　　14針

336

刺繡終點　10段

不織布A

不織布C
2片

不織布B

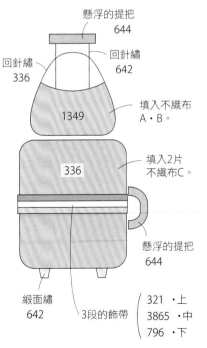

懸浮的提把
644

回針繡
336

回針繡
642

1349

填入不織布
A・B。

336

填入2片
不織布C。

懸浮的提把
644

緞面繡
642

3段的飾帶

321　・上
3865　・中
796　・下

41

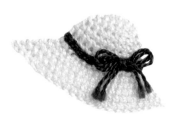

輪廓的回針繡

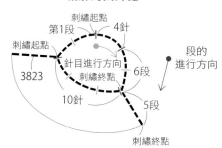

刺繡起點
第1段　　4針
刺繡起點
3823
針目進行方向
刺繡終點　　6段
10針　　5段
段的
進行方向
刺繡終點

原寸刺繡圖案

3823
鎖鏈繡
898
3823
蝴蝶結接縫位置

※帽子的重點作法參照P.44。

圖稿讀法參照P.24。
基本作法參照P.29。

=DMC 8號繡線的色號

※為求易於辨識，步驟圖中使用不同顏色的繡線。

1 以回針繡縫出帽緣的輪廓，並於上邊的4針進行釦眼繡，製作起針，再於第1段渡線。

2 挑縫起針＆渡線的線，進行釦眼繡。

3 依每增加1段即加1針的刺繡方法（參照P.27刺繡方法 2）來刺繡。

4 完成第1段。於第2段的回針繡中入針。

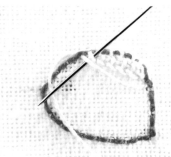

5 渡線，以第1段相同作法進行釦眼繡。

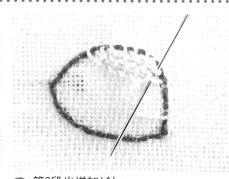

6 第2段也增加1針。

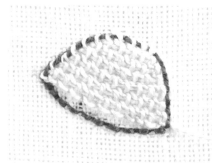

7 依相同作法逐段增加1針，刺繡至第6段為止，並將繡線穿過回針繡中。

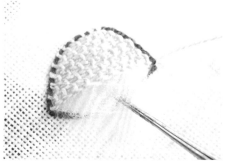

8 以錐子將少許棉花填入帽子中。

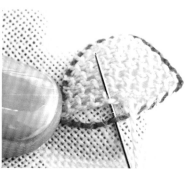

9 挑縫下邊的回針繡＆第6段釦眼繡的線，以捲針縫縫合。

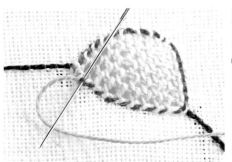
⑩ 進行帽緣的回針繡,並以與捲針縫挑縫的10針回針繡為起針。

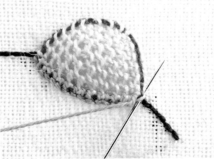
⑪ 在10針內有5針需於同1針入針2次,來進行釦眼繡,共計增加至15針。

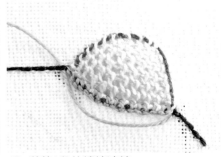
⑫ 將第1段的繡線渡線。

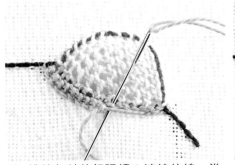
⑬ 挑縫起針的釦眼繡＆渡線的線,進行釦眼繡。

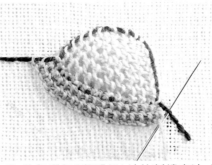
⑭ 依每增加1段即加1針的刺繡方法(參照P.27刺繡方法 ❷)來刺繡。

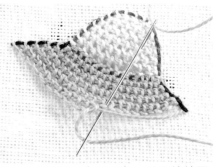
⑮ 由於帽緣要擴展開來,因此繡線不要拉得太緊,以形成柔緩的曲線。

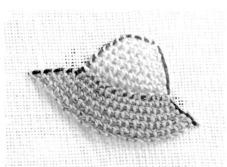
⑯ 於背面處理繡線作收尾,即可完成帽子。完成的帽緣呈現懸浮狀。

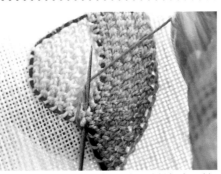
⑰ 將另一色繡線穿過法國刺繡針,於交界處進行鎖鏈繡(參照P.77)。

⑱ 以釦眼繡的1個針目為基準來刺繡,使鎖鏈繡的針目一致。

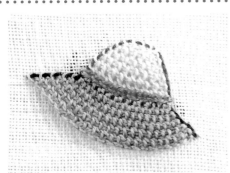
⑲ 完成鎖鏈繡。

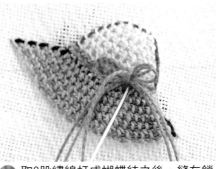
⑳ 取2股繡線打成蝴蝶結之後,縫在鎖鏈繡上。

完成!

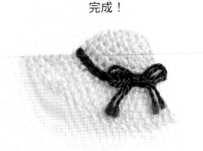
㉑ 整理蝴蝶結的形狀,剪斷線端。

帽子作法的重點

● ●

帽子是將帽冠（上側）＆帽緣（帽檐處）分成兩部分來刺繡。

帽冠

以回針繡製作起針。
自第1段而下，逐段增加1針。
填入羊毛，以捲針縫縫合。

帽緣

依帽冠回針繡的針數來加針＆挑縫，
製作起針。
自第1段而下，逐段增加1針。

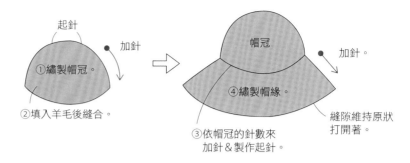

① 繡製帽冠。
起針
加針
② 填入羊毛後縫合。

→

帽冠
加針。
④ 繡製帽緣。
③ 依帽冠的針數來加針＆製作起針。
縫隙維持原狀打開著。

P.6 **b**

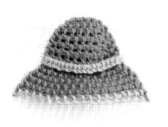

作法 參照上方作法，帽冠作4針起針，再逐段增加1針，共刺繡6段。
帽緣作15針為起針，逐段增加1針，共刺繡5段。第5段需更換繡線。
最後再製作懸浮式的飾帶（參照P.36）。

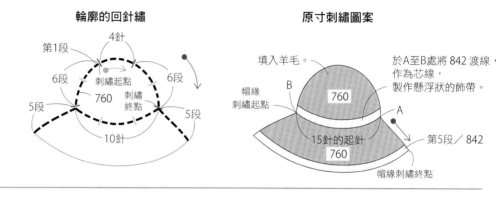

輪廓的回針繡

第1段　4針
6段　　6段
刺繡起點　760　刺繡終點
5段　　　　　　　5段
10針

原寸刺繡圖案

填入羊毛。
於A至B處將842渡線，作為芯線，製作懸浮狀的飾帶。
B　760　A
帽緣刺繡起點
15針的起針　第5段／842
760
帽緣刺繡終點

P.6 **c**

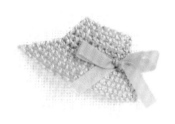

作法 參照上方作法，帽冠作6針起針，逐段增加1針，共刺繡4段。
帽緣作15針為起針，逐段增加1針，共刺繡5段。最後再接縫上蝴蝶結。

輪廓的回針繡

第1段　刺繡起點
6針
5段　　4段
369　刺繡終點　4段
10針　　5段

原寸刺繡圖案

帽緣刺繡起點　填入羊毛。
369
15針的起針
打一個蝴蝶結，接縫上去。
帽緣刺繡終點

P.6 **d**

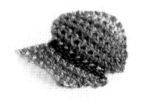

作法 參照上方作法，帽冠作6針起針。1至4段，逐段增加1針；5至6段，逐段減少1針。
帽緣作8針起針，並以相同針數刺繡4段。
最後再於縫隙間進行刺繡。

輪廓的回針繡

第1段　刺繡起點
1349　6針
6段
4段　　6段
8針
8針
4段　刺繡終點

原寸刺繡圖案

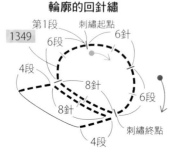

1349　填入羊毛。
帽緣刺繡起點
帽緣的起針
帽緣刺繡終點

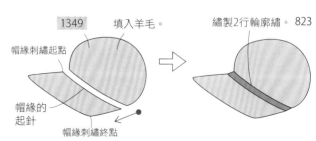

繡製2行輪廓繡。　823

※圖稿讀法參照P.24，針數加減參照P.26、P.27，基本作法參照P.29，刺繡參照P.77。　　　　　　　　　※作法中的「刺繡」意指以釦眼繡進行刺繡。

P.6 *e*

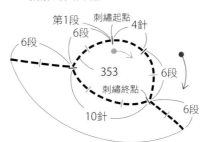

作法 參照P.44的作法。帽冠作4針起針，逐段增加1針，共刺繡6段。
帽緣作17針起針，逐段增加1針，共刺繡6段。最後再進行裝飾刺繡＆縫上小飾物。

輪廓的回針繡

第1段　刺繡起點
6段　4針
6段
6段
353
6段
刺繡終點
10針　6段

原寸刺繡圖案

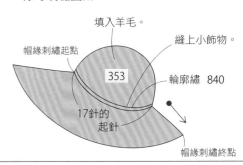

填入羊毛。
帽緣刺繡起點　縫上小飾物。
353
輪廓繡　840
17針的
起針
帽緣刺繡終點

P.6 *f*

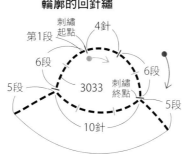

作法 參照P.44的作法。帽冠作4針起針，逐段增加1針，共刺繡6段。
帽緣作15針起針，逐段增加1針，共刺繡5段。最後再縫上小飾物。

輪廓的回針繡

刺繡
起點　4針
第1段
6段
6段
3033
刺繡
終點
5段
5段
10針

原寸刺繡圖案

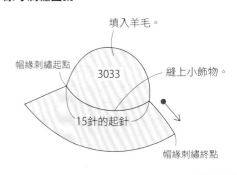

填入羊毛。
帽緣刺繡起點
3033
縫上小飾物。
15針的起針
帽緣刺繡終點

P.6 *g*

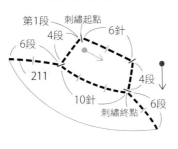

作法 參照P.44的作法。帽冠作6針起針，逐段增加1針，共刺繡4段。
帽緣作17針起針，逐段增加1針，共刺繡6段。最後接縫上鑲邊飾帶。

輪廓的回針繡

第1段　刺繡起點
4段　6針
6段
211
4段
10針　6段
刺繡終點

原寸刺繡圖案

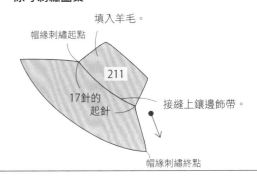

填入羊毛。
帽緣刺繡起點
211
17針的
起針
接縫上鑲邊飾帶。
帽緣刺繡終點

P.6 *h*

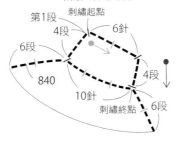

作法 參照P.44的作法。帽冠作6針起針，逐段增加1針，共刺繡4段。
帽緣作15針起針，逐段增加1針，共刺繡6段。最後再縫上小飾物。

輪廓的回針繡

第1段　刺繡起點
4段　6針
6段
840
4段
10針　6段
刺繡終點

原寸刺繡圖案

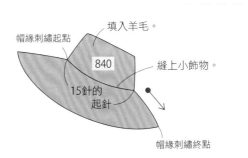

填入羊毛。
帽緣刺繡起點
840
縫上小飾物。
15針的
起針
帽緣刺繡終點

P.6 *i*

作法 參照P.44的作法。帽冠作4針起針，逐段增加1針，共刺繡6段。
帽緣作12針起針，逐段增加1針，共刺繡4段。最後再將帽緣翻開後縫合。

輪廓的回針繡

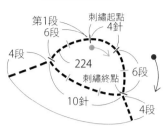

第1段　刺繡起點
6段　　4針
4段　　　224　　6段
　　　　　刺繡終點
　　　10針　　　4段

原寸刺繡圖案

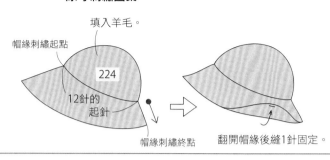

填入羊毛。
帽緣刺繡起點
224
12針的
起針
帽緣刺繡終點
翻開帽緣後縫1針固定。

P.6 *j*

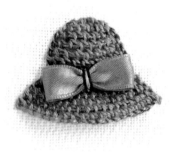

作法 參照P.44的作法。帽冠作4針起針，逐段增加1針，共刺繡6段。
帽緣作15針起針，逐段增加1針，共刺繡5段。最後再縫上小飾物。

輪廓的回針繡

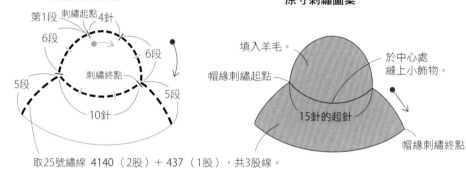

第1段　刺繡起點
6段　　4針
　　　　　　　6段
5段　　　刺繡終點
　　　　　　　5段
　　　10針

原寸刺繡圖案

填入羊毛。
帽緣刺繡起點　　於中心處縫上小飾物。
15針的起針
帽緣刺繡終點

取25號繡線 4140（2股）＋ 437（1股），共3股線。

P.6 *k*

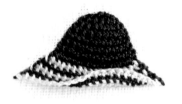

作法 參照P.44的作法。帽冠作4針起針，逐段增加1針，共刺繡6段。
帽緣作15針起針，逐段增加1針＆每隔1段即更換顏色，共刺繡5段。

輪廓的回針繡

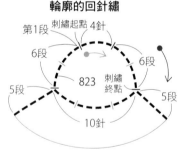

第1段　刺繡起點
6段　　4針
　　　　　　　6段
5段　　823　刺繡終點
　　　　　　　5段
　　　10針

原寸刺繡圖案

填入羊毛。　　　起針／ 823
帽緣刺繡起點　　第1段／ 3865
823　　　　　　2段針／ 823
15針的起針　　3段針／ 3865
　　　　　　　4段針／ 823
　　　　　　　5段針／ 3865
將帽緣翻開後縫上1針。　帽緣刺繡終點

P.6 *l*

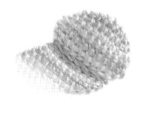

作法 參照P.44的作法。帽冠作6針起針，1至4段，逐段增加1針。
5至6段，逐段減少1針。帽緣則作8針起針，以相同針數刺繡4段。
最後再於縫隙間刺繡。

輪廓的回針繡

第1段　刺繡起點
6段　　6針
6段　　　　　　6針
4段　　8針
　　　　　　　6段
　8針　刺繡終點
　　　4段

原寸刺繡圖案

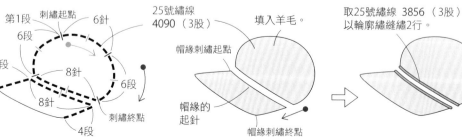

25號繡線
4090（3股）　　填入羊毛。
帽緣刺繡起點
帽緣的起針
帽緣刺繡終點

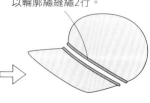

取25號繡線 3856（3股）
以輪廓繡縫繡2行。

※圖稿讀法參照P.24，針數加減參照P.26、P.27，基本作法參照P.29，刺繡參照P.77。　　　　※法作法中的「刺繡」意指以釦眼繡進行刺繡。

主體1片（亞麻織帶）

記號讀法
6- *g* /45
刊載頁碼　作品序號　圖案頁碼

材料（通用）
亞麻織帶（8cm寬）21cm
不織布（針插用）
　15cm寬 7cm　14cm寬 6cm
8號繡線
（2）帽子／211
　　提包／704　D3821
（3）鞋子／309　840
　　提包／761　D3821
25號繡線
（2）線繩／3782
（3）線繩／3865
玻璃串珠（直徑0.8cm）1顆
小圓珠1顆、大圓珠（黃綠色）2顆
小飾物、鑲邊飾帶、羊毛、不織布適量

※繡線為DMC。
※亞麻織帶於兩端需外加2cm縫份。
※成品尺寸　縱8cm×橫8.5cm。

作法
將刺繡完成的亞麻織帶兩端
進行三摺邊藏針縫，
再縫上針插布，並加上串珠＆線繩。

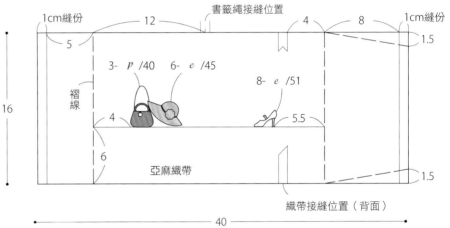

2
2cm縫份　6- *a* /45　中心　2- *a* /36　2cm縫份
8
3　　　　　　　　　2.8
亞麻織帶
※提包以P.36相同作法更換顏色進行刺繡。
21

3
8- *c* /50　中心　3- *r* /38
3
1.5

①三摺邊藏針縫。
玻璃串珠
小圓珠
④穿入串珠並縫上。

針插2片（不織布）
刺繡完成的織帶（背面）
③間距0.5cm進行車縫。
14×6
②疊放2片不織布。
15×7

⑤取3股25號繡線，製作約3cm長的線繩。
2・3782
3・3865
0.5
作法同提包的懸浮式提把（參照P.36）。

材料（通用）
亞麻織帶（16cm寬）40cm
織帶（1cm寬）20cm
8號繡線
（4）提包／898　D3821
　　帽子／353　840
　　鞋子／552　553
　　書籤繩用／353　D3821
（9）小狗／318　414　415　3865
　　書籤繩用／800　D168
25號繡線
（9）415　3865　3031
小圓珠（黑色）2顆
木珠（直徑3mm）1顆
小飾物、羊毛、不織布適量

※繡線為DMC。
※亞麻織帶於兩端附加1cm縫份。
※成品尺寸　縱16cm×橫33cm。

作法　將已刺繡好的亞麻織帶邊端往內摺＆車縫。
　　　縫上織帶與書籤繩，並於褶線處往內摺＆車縫。

4　主體1片（亞麻織帶）
1cm縫份　12　書籤繩接縫位置　4　8　1cm縫份
5　　　　　　　　　　　　　　1.5
16
褶線
3- *p* /40　6- *e* /45
8- *e* /51
4　　　　　　　　　5.5
6
亞麻織帶
1.5
織帶接縫位置（背面）
40

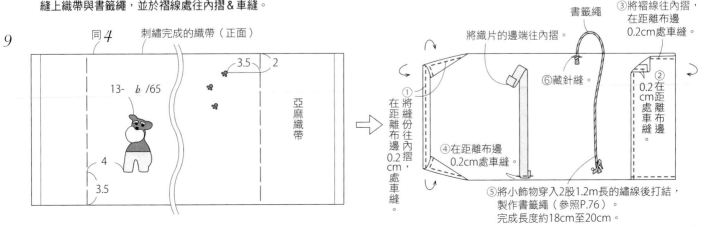

9
同*4*
刺繡完成的織帶（正面）
3.5　2
13- *b* /65
亞麻織帶
4
3.5

將織片的邊端往內摺。
①在距離布邊0.2cm處往內摺，處車縫。
④在距離布邊0.2cm處車縫。

書籤繩
③將褶線往內摺，在距離布邊0.2cm處車縫。
⑥藏針縫。
②0.2cm距處離布邊車縫。

⑤將小飾物穿入2股1.2m長的繡線後打結，製作書籤繩（參照P.76）。
完成長度約18cm至20cm。

d

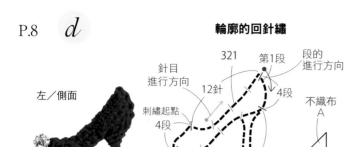

左／側面

輪廓的回針繡

321
第1段
段的進行方向

針目進行方向

12針

4段

刺繡起點
4段

不織布
A

刺繡終點
12針

B

＝DMC 8號繡線的色號

※帽子作法的重點參照P.50。

圖稿讀法參照P.24。
基本作法參照P.29。

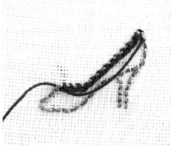

① 以回針繡製作輪廓。再由起繡位置開始，於12針中作起針。

② 於第1段渡線。

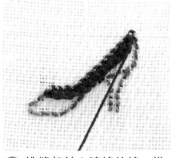

③ 挑縫起針＆渡線的線，進行釦眼繡。

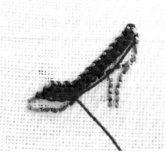

④ 刺繡至第2段第6針為止。

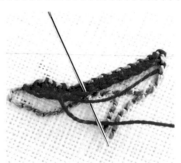

⑤ 第7針也挑縫鞋底回針繡的線。

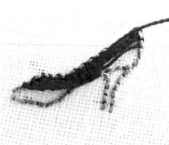

⑥ 第7至9針，也是挑縫鞋底回針繡的繡線之後刺繡。

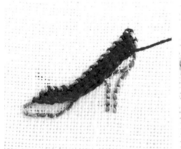

⑦ 第10至12針則是挑縫釦眼繡＆渡線的線。

⑧ 進行至第3段製作鞋後跟，並渡線。

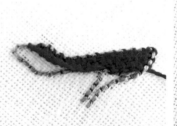

⑨ 以逐段減少1針的刺繡方法（參照P.27刺繡方法 ③ ）來刺繡第4段。

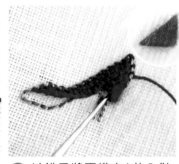

⑩ 以錐子將不織布A放入鞋後跟處。

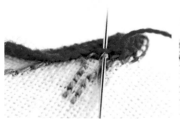

⑪ 挑縫回針繡＆釦眼繡的線，以捲針縫縫合。

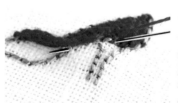

⑫ 將針穿入布的背面，並於鞋尖處出針。

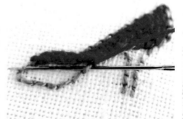

⑬ 於鞋尖處的第3段渡線。

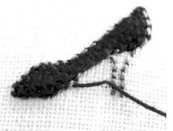

⑭ 進行第3段、第4段的釦眼繡。

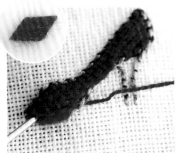
15 以錐子將不織布B放入鞋尖處。

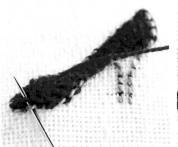
16 以捲針縫縫合。

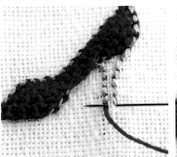
17 繡製鞋跟。僅於最下方挑縫布面。

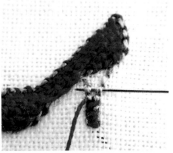
18 挑縫回針繡的線，並纏繞繡線。

右／正面

輪廓的回針繡

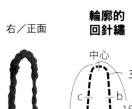

中心
321
c b
15針 15針
a d
中心
不織布 C

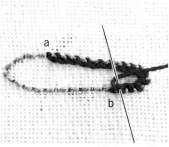
1 以回針繡製作輪廓，再由a到b製作起針。

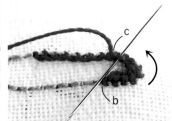
2 由b到c挑縫起針，進行釦眼繡。

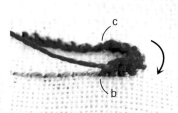
3 挑縫步驟2的釦眼繡，進行捲針縫，並折回到b的位置，完成鞋後跟。

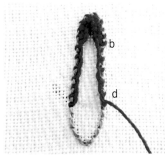
4 由b到d挑縫回針繡，製作起針。

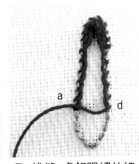
5 挑縫a處釦眼繡的線，並把線稍微放鬆。

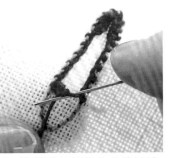
6 將放鬆的線當作芯線並挑縫，進行5針的釦眼繡。

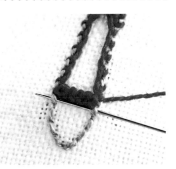
7 待縫至邊緣時，挑縫回針繡之後渡線。

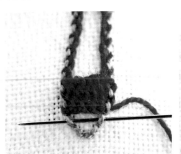
8 以相同作法進行逐段減少1針的釦眼繡至第3段為止。

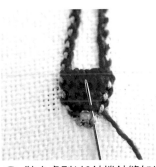
9 鞋尖處則以3針捲針縫加以縫合。

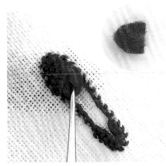
10 以錐子填入不織布C。

完成！

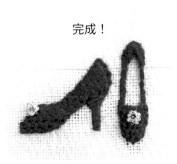
11 縫上小飾物。

鞋子作法的重點

☆＝不織布的放入口

高跟鞋
側面

側面的鞋子是從鞋尖處開始刺繡。
正面的鞋子作法則與P.49相同。

正面

側面 1
針目進行方向
段的進行方向
①刺繡。

2
④繡製鞋後跟。
②刺繡。
③一起挑縫鞋底進行縫合。
☆

3
⑥纏繞繡線。
⑤繡製鞋尖。
☆

正面 1
進行方向
①刺繡。

2
②來回刺繡。
③渡線。

3
④刺繡。
☆

長筒靴・短筒靴

由鞋尖開始繡製鞋面，
再往鞋後跟方向進行段的刺繡。
最後挑縫鞋底處，繡製鞋後跟。

1
段的進行方向
①刺繡。
針目進行方向

2
②刺繡。
③一起挑縫鞋底進行縫合。

3
☆
④刺繡。
⑤纏繞繡線。

涼鞋

以鞋底的回針繡為芯線來進行釦眼繡，以製作厚度。
分別繡製鞋尖＆鞋後跟處。
進行鞋帶等處的刺繡，並於鞋跟處纏繞繡線。遇有外側鞋底的情況時，則於最後進行刺繡。

1
②挑縫回針繡進行釦眼繡，以增加鞋底的厚度。
③刺繡完成後，放入不織布。
☆
①進行成為釦眼繡芯線的回針繡。

2
☆
④刺繡完成後，放入不織布。

3
⑤於鞋帶處進行釦眼繡。
⑥於鞋跟處纏繞繡線
⑦繡製外側鞋底。

P.8 *a* *b* 作法 同P.48、P.49。

a
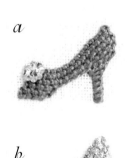

b
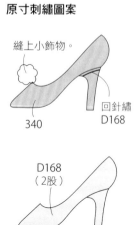

原寸刺繡圖案

縫上小飾物。
340
回針繡 D168

D168（2股）

P.8 *c*

作法
參照P.48、P.49的作法，
製作鞋子主體。
製作鞋帶。

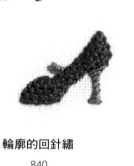

輪廓的回針繡

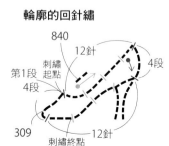

840
12針
第1段 4段
刺繡起點
4段
4段
309
12針
刺繡終點

原寸刺繡圖案

以840製作鞋帶。
（渡線之後，進行釦眼繡）
參照P.36「1段飾帶」的作法。

放入不織布
纏繞840
309

※作法中的「刺繡」意指以釦眼繡進行刺繡。

※圖稿讀法參照P.24，針數加減參照P.26、P.27，基本作法參照P.29，刺繡參照P.77。

輪廓的回針繡

原寸刺繡圖案

以 552 製作鞋帶。
（渡線之後，進行釦眼繡）
參照P.36「1段飾帶」的作法。

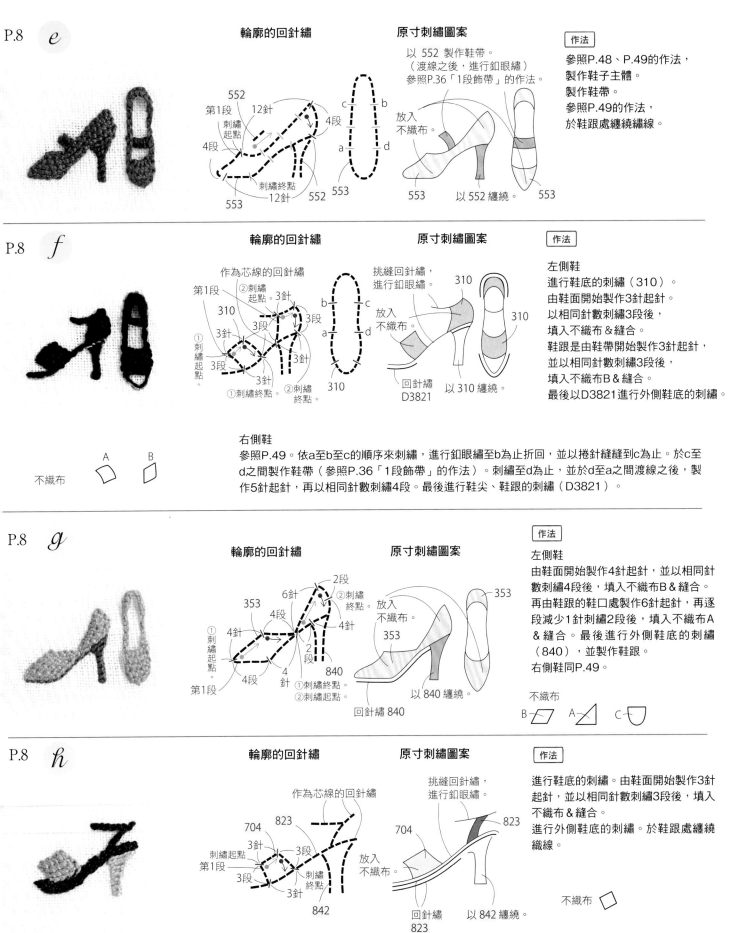

作法

參照P.48、P.49的作法，
製作鞋子主體。
製作鞋帶。
參照P.49的作法，
於鞋跟處纏繞繡線。

552
第1段
12針
4段
刺繡
起點
4段
刺繡終點
12針　552
553　553
c　b
a　d
放入
不織布。
553　以 552 纏繞。　553

P.8　f

輪廓的回針繡

作為芯線的回針繡

原寸刺繡圖案

挑縫回針繡，
進行釦眼繡。

作法

左側鞋
進行鞋底的刺繡（310）。
由鞋面開始製作3針起針。
以相同針數刺繡3段後，
填入不織布＆縫合。
鞋跟是由鞋帶開始製作3針起針，
並以相同針數刺繡3段後，
填入不織布B＆縫合。
最後以D3821進行外側鞋底的刺繡。

第1段
②刺繡起點。3針
310
310
3段
3段
3針
3針
①刺繡起點。
3段
3段
①刺繡終點。
②刺繡終點。
310

b　c
a　d
放入
不織布。
310
310
回針繡
D3821
以 310 纏繞。

右側鞋
參照P.49。依a至b至c的順序來刺繡，進行釦眼繡至b為止折回，並以捲針縫縫到c為止。於c至
d之間製作鞋帶（參照P.36「1段飾帶」的作法）。刺繡至d為止，並於d至a之間渡線之後，製
作5針起針，再以相同針數刺繡4段。最後進行鞋尖、鞋跟的刺繡（D3821）。

不織布　A　B

P.8　g

輪廓的回針繡

原寸刺繡圖案

作法

左側鞋
由鞋面開始製作4針起針，並以相同針
數刺繡4段後，填入不織布B＆縫合。
再由鞋跟的鞋口處製作6針起針，再逐
段減少1針刺繡2段後，填入不織布A
＆縫合。最後進行外側鞋底的刺繡
（840），並製作鞋跟。
右側鞋同P.49。

6針　2段
353
②刺繡終點。
4段
4段
4針
4針
①刺繡起點。
第1段
4針　2段
840
①刺繡終點。
②刺繡起點。
回針繡 840

353
放入
不織布。
353
以 840 纏繞。

不織布
B　A　C

P.8　h

輪廓的回針繡

作為芯線的回針繡

原寸刺繡圖案

挑縫回針繡，
進行釦眼繡。

作法

進行鞋底的刺繡。由鞋面開始製作3針
起針，並以相同針數刺繡3段後，填入
不織布＆縫合。
進行外側鞋底的刺繡。於鞋跟處纏繞
織線。

704　823
3針
3段
刺繡起點
第1段
刺繡終點
3段　3針
842

823
704
放入
不織布。
回針繡
823　以 842 纏繞。

不織布

51

P.8 *i*

輪廓的回針繡

作為芯線的
回針繡

4段
刺繡 4針
起點
刺繡
4針 終點
4段
第1段 4段
335

原寸刺繡圖案

挑縫回針繡,
進行釦眼繡。

放入
不織布。

直針繡
335

335

回針繡
840

以 335 纏繞。

作法

進行鞋底的刺繡（335）。
由鞋面開始製作4針起針,
並以相同針數刺繡4段後,
填入不織布＆縫合。
進行鞋帶的刺繡,於鞋跟處纏繞織線。
進行外側鞋底（840）的刺繡。

不織布

P.8 *j*

輪廓的回針繡

842
作為芯線的
回針繡
刺繡終點
4針

369 刺繡終點
3段
3段
4針 3段
3針 第1段
第1段 刺繡起點 3段 刺繡
起點 898

放入
不織布。

原寸刺繡圖案

挑縫回針繡,
進行釦眼繡。

842

369

898

以 898 纏繞。

作法

進行鞋底的刺繡（898）。
由鞋尖處開始製作3針起針,
並以相同針數刺繡3段後,
填入不織布＆縫合。
由鞋面開始製作4針起針,
並以相同針數刺繡3段後,
填入不織布B＆縫合。
於鞋跟處纏繞繡線。

不織布 A B

P.8 *k*

輪廓的回針繡

作為芯線的回針繡
2段
5針 刺繡
刺繡 終點
起點
3針
c 2段
第1段
a d b
310

原寸刺繡圖案

挑縫回針繡,
進行釦眼繡。

放入
不織布。

渡線之後,
進行釦眼繡。
726

310

以 310 纏繞。

縫上
小飾物。

回針繡
D168

作法

進行鞋底的刺繡（310）。
由鞋跟的鞋口處製作5針起針,
並逐段減少1針刺繡2段後,
填入不織布＆縫合。
於a至c至b之間渡線之後,進行釦眼繡。
c至d之間作法亦同。
在c處縫合固定,縫上小飾物。
於鞋跟處纏繞繡線。
以D168進行外側鞋底的刺繡。

不織布

P.8 *l*

輪廓的回針繡

3段 F 刺繡
4段 終點
815 B 3段 4針
E
5針 D
5針
刺繡起點
A C
第1段 4段
938

原寸刺繡圖案

挑縫回針繡,
進行2段釦眼繡。

放入
不織布。

815

直針繡
938

直針繡 938

作法

由A到B製作5針起針,再逐段增加1針,刺繡3段。
第4段增加1針,一邊挑C至D的5針,一邊刺繡。D至E刺繡4針。以相同針數刺繡3段至鞋跟處,並填入不織布＆縫合。
F至B,挑縫7針,刺繡2段釦眼繡。
最後於鞋跟處纏繞織線。

不織布

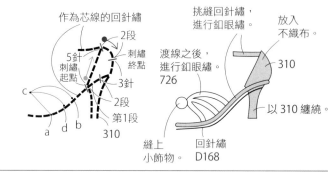

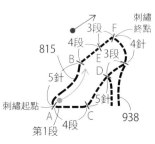
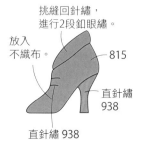

※圖稿讀法參照P.24,針數加減參照P.26、P.27,基本作法參照P.29,刺繡參照P.77。

※作法中的「刺繡」意指以釦眼繡進行刺繡。

P.8 *m*

不織布

輪廓的回針繡

704
B
E
3段
4段
刺繡終點
9針
4針
4段
D
刺繡起點
A
第1段
C
4段
5針
3段
898

原寸刺繡圖案

704
放入不織布A。
b c
a d

704

回針繡 898
以898纏繞。

704
放入不織布。

作法

左側鞋
由A到B製作9針起針，並以相同針數刺繡3段。
第4段一邊挑C至D的5針，一邊刺繡。D至E刺繡4針，再以相同針數刺繡3段至鞋跟處，並填入不織布＆縫合。
最後於鞋跟處纏繞織線，進行刺繡。

右側鞋
參照P.49。由a開始順時針刺繡1圈。第2圈則刺繡至c為止，折回到b，再以捲針縫縫到c。
接著刺繡c至d，並於d至a之間渡線，製作5針起針。第1至3段為相同針數，第4至5段逐段減少1針。
最後縫合3針，放入不織布。

P.8 *n*

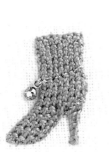

輪廓的回針繡

1305
B
E
4段 3段
11針
刺繡終點
6針
D
3段
刺繡起點
A
第1段
4段
C
5針

原寸刺繡圖案

挑縫回針繡，進行釦眼繡。
3段
1305
放入不織布。
縫上小飾物。
以1305纏繞。

不織布

作法

由A到B製作11針起針，並以相同針數刺繡3段。
第4段一邊挑C至D的5針，一邊刺繡。D至E刺繡6針，再以相同針數刺繡3段至鞋跟處，並填入不織布＆縫合。
最後於鞋跟處纏繞織線，並縫上小飾物。

P.8 *o*

輪廓的回針繡

B
E
4段 3段
刺繡終點
210
8針
13針
3段
D
刺繡起點
A
第1段
4段
C
5針

原寸刺繡圖案

210
回針繡 D168
縫上小飾物。
放入不織布。
以210纏繞。

不織布

作法

由A到B製作13針起針，並以相同針數刺繡3段。
第4段一邊挑C至D的5針，一邊刺繡。D至E刺繡8針，接著以相同針數刺繡3段至鞋跟處，並填入不織布＆縫合。
於鞋跟處纏繞織線。
進行細部刺繡，縫上小飾物。

P.8 *p*

輪廓的回針繡

刺繡終點
6針
6段
842
6段
6段
4段
第1段
4段
10針
刺繡起點

原寸刺繡圖案

挑縫回針繡，進行釦眼繡。ECRU
2段
842
回針繡 840
放入不織布。
以739進行2條輪廓繡。

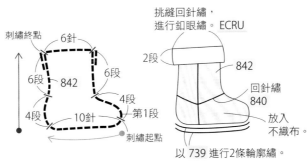

不織布

作法

由鞋尖處開始製作10針起針，先逐段減少1針，刺繡4段。
再以相同針數刺繡6段，填入不織布＆縫合。
將鞋口處挑縫6針，並以相同針數刺繡2段。
進行外側鞋底的刺繡。

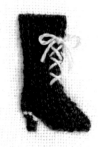

輪廓的回針繡

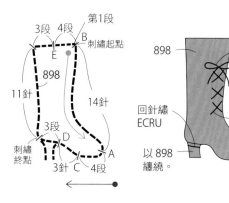

第1段
3段　4段
3段　B　刺繡起點
E
898
11針　14針
3段
刺繡　D
終點
3針　C　4段
A

原寸刺繡圖案

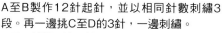

898　打蝴蝶結。
回針繡　直針繡
ECRU　ECRU
以898　放入
纏繞。　不織布。

不織布

作法

B至A作14針起針，再以相同針數刺繡3段。
第4段刺繡11針後，一邊挑D至C的3針，一邊刺繡。
接著於D出針，並由D開始渡線至E。
以相同針數刺繡3段，並填入不織布&縫合。
最後於鞋跟處纏繞織線，進行鞋帶的刺繡。

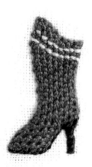

輪廓的回針繡

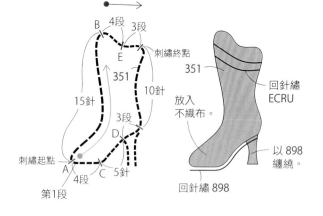

4段　3段
B
E
309
12針　9針　刺繡終點
3段
D
刺繡
起點　3針
A　C
4段
第1段

原寸刺繡圖案

309
回針繡
D3821
放入
不織布。
以309纏繞。

不織布

作法

A至B製作12針起針，並以相同針數刺繡3段。再一邊挑C至D的3針，一邊刺繡。
D至E刺繡9針，並以相同針數刺繡3段至鞋跟處，填入不織布&縫合。
於鞋跟處纏繞織線，進行鞋跟處&鞋口處的刺繡。

輪廓的回針繡

B　4段　3段
E
351
15針　10針　刺繡終點
3段
D
刺繡起點
A　C　5針
4段
第1段

原寸刺繡圖案

351
回針繡
ECRU
放入
不織布。
以898
纏繞。
回針繡898

不織布

作法

A至B製作15針起針，並以相同針數刺繡3段。再一邊挑C至D的5針，一邊刺繡。
D至E刺繡10針，並以相同針數刺繡3段至鞋跟處後，填入不織布&縫合。
於鞋跟處纏繞織線，進行外側鞋底&鞋口處的刺繡。

材料
表布（亞麻布）10cm寬15cm
市售的藥丸收納盒
（直徑約4.5cm）1個
8號繡線　D168

作法

進行刺繡。剪下相同尺寸的
布片黏貼在盒蓋的五金上，
並以完成刺繡的布片包覆，
再以白膠黏在主體上。

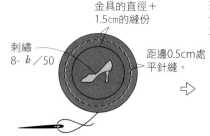

金具的直徑＋
1.5cm的縫份
刺繡　距邊0.5cm處
8-b/50　平針縫。

拉緊平針縫的繡線，
包覆盒蓋的金具&黏貼在
主體上。

藥丸收納盒

P.5 *1*　　　　P.9 *5*　　　　P.12 *7*　　　　P.15 *11*

材料
表布（亞麻布）60cm寬 15cm
裡布（棉布）60cm寬 15cm
拉鍊（24cm）1條
8號繡線
　帽子／3033
　提包／310 433 D3821
　行李箱／498 938 ECRU
　雨傘／704 D3821
不織布、小飾物適量

※成品尺寸
　縱11cm×橫25cm　側幅2cm

材料
表布（亞麻布）60cm寬 20cm
裡布（棉布）60cm寬 40cm
拉鍊（24cm）1條
8號繡線
　335 840 310 726 D168
　704 898 552 553
　353 840
不織布、小飾物適量

※成品尺寸
　縱13.5cm×橫25cm　側幅2cm

材料（通用）
表布（亞麻布）50cm寬 15cm
裡布（棉布）50cm寬 15cm
拉鍊（20cm）1條
8號繡線
　（ *7* ）1349（A）　336 D168
　（ *11* ）801
25號繡線
　（ *11* ）3371 BLANC
織帶（1cm寬）4cm（ *7* ）
小圓珠、不織布、小飾物適量

※成品尺寸
　縱12.5cm×橫21cm　側幅1cm

※除了特別指定之外，
　繡線皆為DMC。
　（A）為Anchor。

※袋身、裡布皆於周圍
　外加1cm縫份。

袋身2片・裡布2片

1

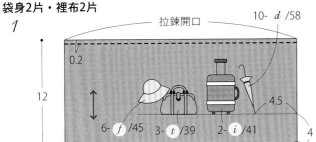
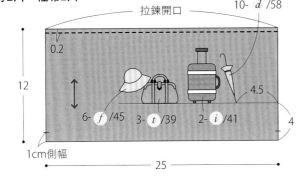

拉鍊開口
0.2
12
10- *d* /58
6- *f* /45　3- *t* /39　2- *i* /41
4.5
4
1cm側幅
25

5

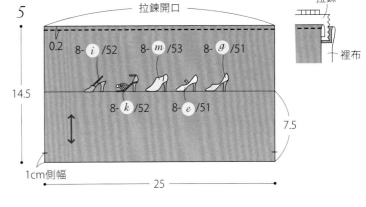

拉鍊開口
0.2
14.5
8- *i* /52　8- *m* /53　8- *g* /51
8- *k* /52　8- *e* /51
7.5
1cm側幅
25

拉鍊
裡布

7

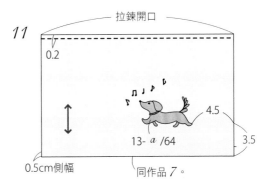

拉鍊開口
0.2
13
3
小圓珠
織帶
摺雙
2
1
以 D168
接縫上去。
小飾物
11- *k* /61
0.5cm側幅
21

11

拉鍊開口
0.2
4.5
3.5
13- *a* /64
同作品 *7*。
0.5cm側幅

記號讀法
6- *g* /45
刊載頁碼　作品序號　圖案頁碼

作法　將刺繡完成的袋身接縫上拉鍊。
　　　車縫袋身的周圍，並車縫側幅。縫上裡布之後藏針縫。

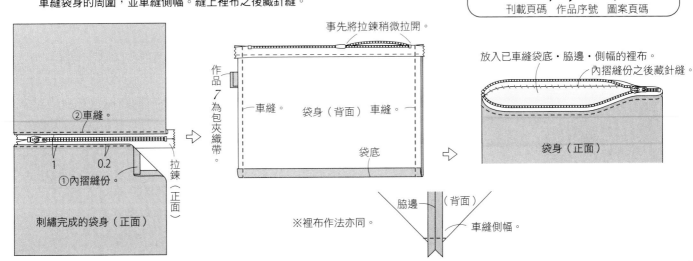

②車縫。
1　0.2
①內摺縫份。
刺繡完成的袋身（正面）
拉鍊（正面）

事先將拉鍊稍微拉開。
作品 *7* 為包夾織帶。
車縫。　袋身（背面）　車縫。
袋底
脇邊　（背面）
車縫側幅。
※裡布作法亦同。

放入已車縫袋底・脇邊・側幅的裡布。
內摺縫份之後藏針縫。
袋身（正面）

55

f

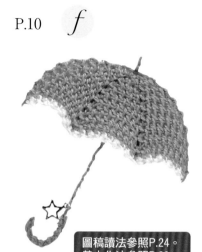

圖稿讀法參照P.24。
基本作法參照P.29。

輪廓的回針繡

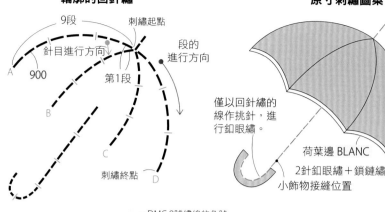

9段
刺繡起點
針目進行方向
段的進行方向
A
900
第1段
B
C
刺繡終點
D

原寸刺繡圖案

僅以回針繡的線作挑針，進行釦眼繡。

荷葉邊 BLANC
2針釦眼繡＋鎖鏈繡
小飾物接縫位置

＝DMC 8號繡線的色號

※為求易於辨識，步驟圖中使用不同顏色的繡線。

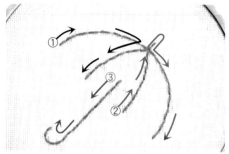

1 以回針繡製作輪廓。盡可能以一筆畫的方式來構思刺繡的順序。

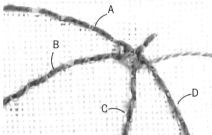

2 於A的第1段回針繡的邊緣出針，並在A至D的第1段之間穿通繡線。

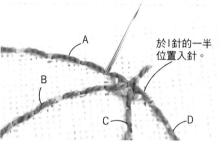

於I針的一半位置入針。

3 於D入針，並於A的第1段與第2段之間出針。

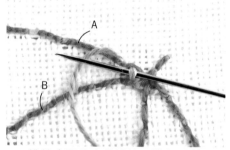

4 挑縫步驟**2**中的渡線，進行I針釦眼繡。

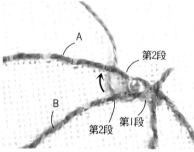

第2段
第2段
第1段

5 於B的第1段回針繡出針之後，於第2段入針，並在A的第2段渡線。

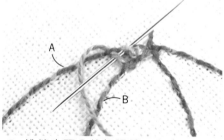

6 挑縫步驟**4**的釦眼繡＆在步驟**5**中渡線的線，進行I針釦眼繡。

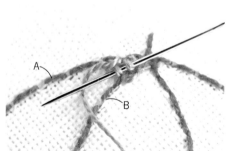

7 挑縫B的第2段回針繡前側的繡線＆在步驟**5**中渡線的線之後，進行釦眼繡。到此完成2針，

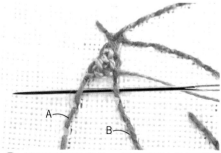

8 於B的第2段出針，並於B與A的第3段入針之後渡線。

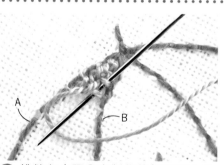

9 挑縫在步驟**7**中製作的釦眼繡＆渡線，依每段增加I針的方法（參照P.27刺繡方法 **2**）逐段刺繡。

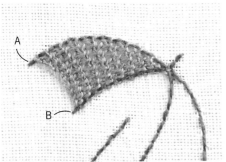

10 逐段增加I針刺繡至第9段，最後於背面處理繡線作收尾。傘擺處將會自然形成弧度。

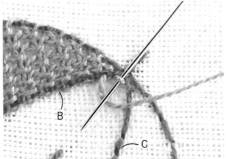

11 刺繡B至C。挑縫在步驟❷中渡線的線，進行I針釦眼繡。

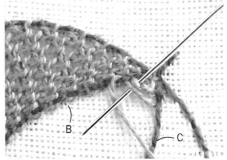

12 第2段同步驟❺至❼的作法，一樣刺繡2針。

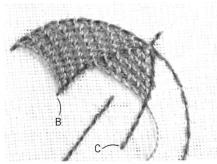

13 每段增加I針，逐段刺繡。

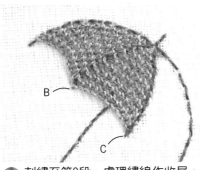

14 刺繡至第9段。處理繡線作收尾。

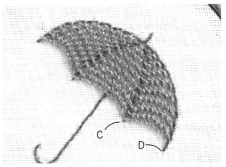

15 最後依相同作法刺繡C至D。至此完成雨傘。

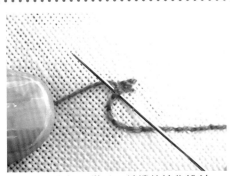

16 製作傘柄。僅以回針繡的線作挑針，進行釦眼繡。

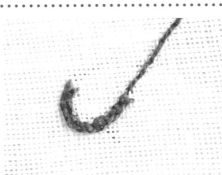

17 針數並無規定，可依喜好長度製作傘柄。

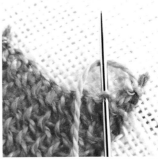

18 於傘擺處縫上荷葉邊。每次挑I針第9段的繡線，先製作2針釦眼繡。

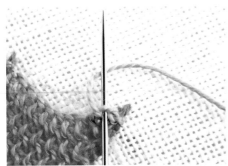

19 挑縫第2針釦眼繡的線之後，再進行I針鎖鏈繡。至此完成I組荷葉邊（參照P.60的荷葉邊A圖）。

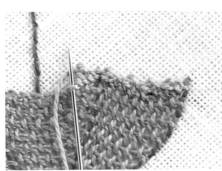

20 依相同作法進行2針釦眼繡、I針鎖鏈繡，來製作荷葉邊。最後再縫上小飾物。

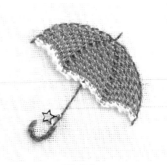

完成！

P.10 *d*

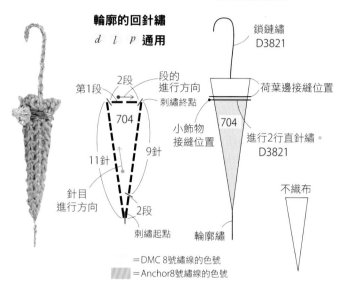

輪廓的回針繡
d l p 通用

第1段　2段
段的進行方向
刺繡終點
704
2段　9針
11針
針目進行方向
針目進行方向　2段
刺繡起點

原寸刺繡圖案

鎖鏈繡 D3821
荷葉邊接縫位置
小飾物接縫位置
704
進行2行直針繡。 D3821
不織布
輪廓繡

=DMC 8號繡線的色號
=Anchor 8號繡線的色號

圖稿讀法參照P.24。
基本作法參照P.29。

※為求易於辨識，步驟圖中使用不同顏色的繡線。

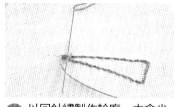

1 以回針繡製作輪廓。由傘尖處出線，並於回針繡（僅限上邊的1針）入針。

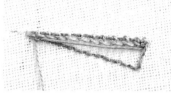

2 進行11針的釦眼繡，製作起針，並於第1段渡線。

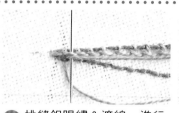

3 挑縫釦眼繡＆渡線，進行逐段減少1針的釦眼繡（參照P.27刺繡方法 **3** ）。

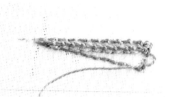

4 由第1段出線，通過第2段穿入。

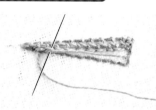

5 於第2段的回針繡入針之後渡線。

6 待2段刺繡完成後，放入不織布。

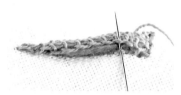

7 挑縫釦眼繡＆回針繡的繡線，以捲針縫縫合。

8 完成雨傘的基本架構。

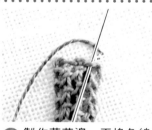

9 製作荷葉邊。更換色線＆打線結之後，於雨傘的上邊出針。

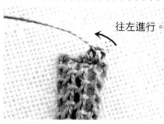

往左進行。

10 挑縫回針繡的線，並於1個針目中進行2次釦眼繡。

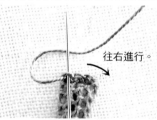

往右進行。

11 挑縫已完成4針之步驟**10**釦眼繡的線，並於1個針目中進行2次釦眼繡。

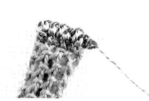

12 以共計8針的釦眼繡，完成第1段的荷葉邊。

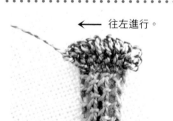

←── 往左進行。

13 第2段的荷葉邊需挑步驟**12**的針目，並於1個針目中進行2次釦眼繡（共計16針）。

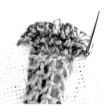

14 將荷葉邊攤開，並於兩端的1個針目的繡線中入針，接縫於布面上。

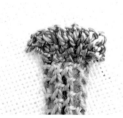

15 完成荷葉邊。

完成！

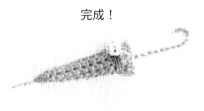

16 進行傘柄＆傘尖處的刺繡。在與荷葉邊的交界處，進行直針繡（參照P.77），並縫上小飾物。

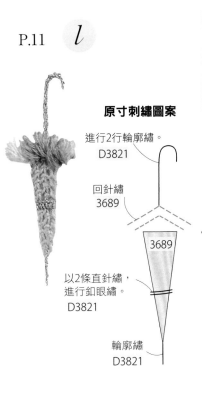

原寸刺繡圖案

進行2行輪廓繡。
D3821

回針繡
3689

3689

以2條直針繡，
進行釦眼繡。
D3821

輪廓繡
D3821

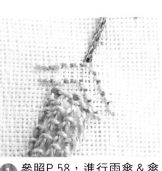

① 參照P.58，進行雨傘＆傘柄的刺繡，並於上邊作2行回針繡。

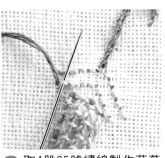

② 取4股25號繡線製作荷葉邊。於回針繡的邊緣出線，挑縫1針繡線。

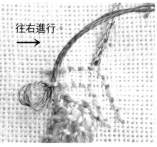

往右進行。→

③ 拉出繡線，作成自己喜愛大小的線圈。

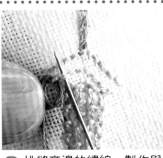

④ 挑縫旁邊的繡線，製作與步驟❸相同大小的線圈。

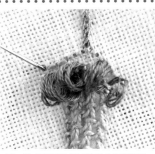

⑤ 依相同作法製作1行線圈。

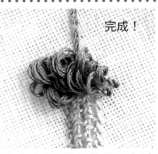

完成！

⑥ 上方1行也是依相同作法製作線圈。

※為求易於辨識，步驟圖中使用不同顏色的繡線。

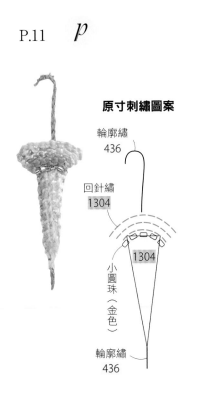

原寸刺繡圖案

輪廓繡
436

回針繡
1304

1304

小圓珠
（金色）

輪廓繡
436

① 參照P.58，進行雨傘與傘柄的刺繡，並於上邊進行3行回針繡。

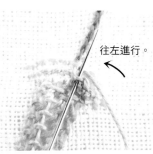

往左進行。

② 依挑縫步驟❶的線作釦眼繡、挑縫其繡線作鎖鍊繡的順序來刺繡。

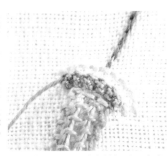

③ 依相同作法刺繡1行（參照P.60的荷葉邊A圖）。

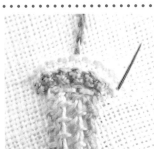

④ 由第2行的右側出針。

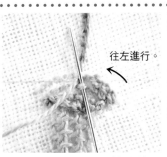

往左進行。

⑤ 依釦眼繡、挑縫其繡線作鎖鍊繡、釦眼繡的順序來刺繡。

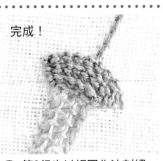

完成！

⑥ 第3行也以相同作法刺繡，並縫上裝飾的小圓珠。

※為求易於辨識，步驟圖中使用不同顏色的繡線。

雨傘作法的重點 ●●●●●●●●●●●●●●●●●●●●●●●●●●●●●●●●

雨傘作法皆與P.56至P.59的
步驟圖解相同。
並以荷葉邊的接縫方法增添變化。

荷葉邊A（釦眼繡→釦眼繡＋鎖鍊繡，以此作法重複。）

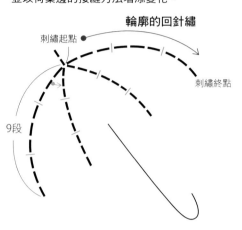

輪廓的回針繡

刺繡起點
刺繡終點
9段

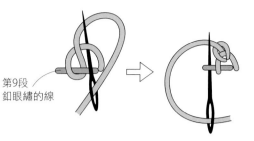

第9段
釦眼繡的線

荷葉邊B
（於1針釦眼繡中作2針釦眼繡）

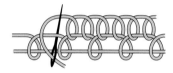

荷葉邊C
（於釦眼繡中作2針鎖鍊繡）

※ n・t・j・k的傘柄為左右對稱製作。

P.10　*a*

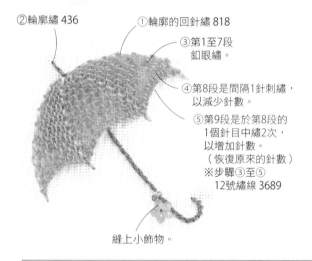

②輪廓繡 436

①輪廓的回針繡 818

③第1至7段
釦眼繡。

④第8段是間隔1針刺繡，
以減少針數。

⑤第9段是於第8段的
1個針目中繡2次，
以增加針數。
（恢復原來的針數）
※步驟③至⑤
12號繡線 3689

縫上小飾物。

P.10　*b*

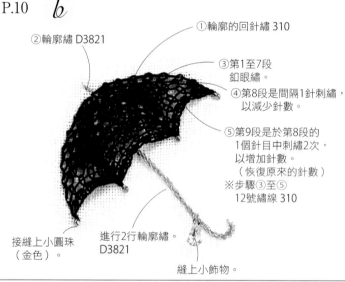

②輪廓繡 D3821

①輪廓的回針繡 310

③第1至7段
釦眼繡。

④第8段是間隔1針刺繡，
以減少針數。

⑤第9段是於第8段的
1個針目中繡2次，
以增加針數。
（恢復原來的針數）
※步驟③至⑤
12號繡線 310

接縫上小圓珠
（金色）。

進行2行輪廓繡。
D3821

縫上小飾物。

P.10　*h*

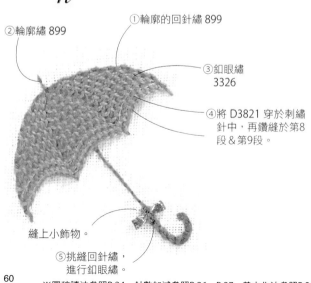

②輪廓繡 899

①輪廓的回針繡 899

③釦眼繡
3326

④將 D3821 穿於刺繡
針中，再鑽縫於第8
段＆第9段。

縫上小飾物。

⑤挑縫回針繡，
進行釦眼繡。

P.11　*r*

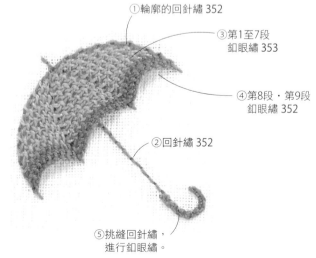

①輪廓的回針繡 352

③第1至7段
釦眼繡 353

④第8段・第9段
釦眼繡 352

②回針繡 352

⑤挑縫回針繡，
進行釦眼繡。

※圖稿讀法參照P.24，針數加減參照P.26、P.27，基本作法參照P.29，刺繡參照P.77。　　　　　　　　　　　　　※作法中的「刺繡」意指以釦眼繡進行刺繡。

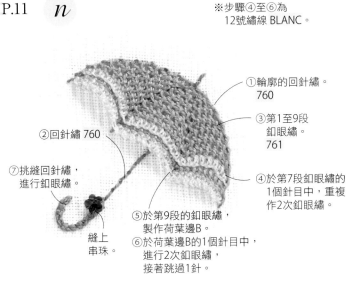

※步驟④至⑥為
12號繡線 BLANC。

①輪廓的回針繡。
760

③第1至9段
釦眼繡。
761

②回針繡 760

④於第7段釦眼繡的
1個針目中，重複
作2次釦眼繡。

⑦挑縫回針繡，
進行釦眼繡。

⑤於第9段的釦眼繡，
製作荷葉邊B。
⑥於荷葉邊B的1個針目中，
進行2次釦眼繡，
接著跳過1針。

縫上
串珠。

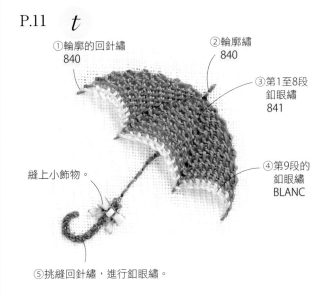

①輪廓的回針繡
840

②輪廓繡
840

③第1至8段
釦眼繡
841

縫上小飾物。

④第9段的
釦眼繡
BLANC

⑤挑縫回針繡，進行釦眼繡。

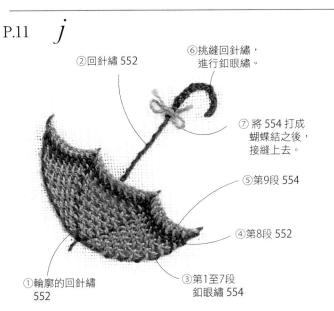

②回針繡 552

⑥挑縫回針繡，
進行釦眼繡。

⑦將 554 打成
蝴蝶結之後，
接縫上去。

⑤第9段 554

④第8段 552

①輪廓的回針繡
552

③第1至7段
釦眼繡 554

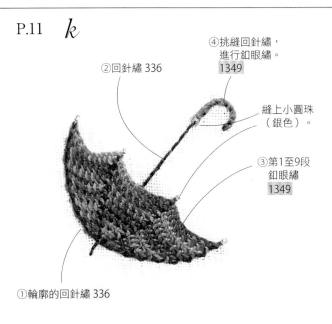

②回針繡 336

④挑縫回針繡，
進行釦眼繡。
1349

縫上小圓珠
（銀色）。

③第1至9段
釦眼繡
1349

①輪廓的回針繡 336

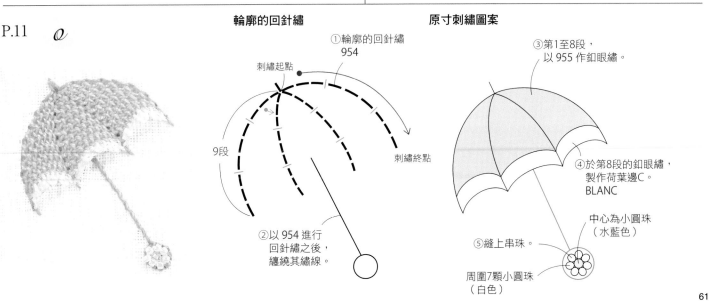

輪廓的回針繡

①輪廓的回針繡
954

刺繡起點

9段

刺繡終點

②以 954 進行
回針繡之後，
纏繞其繡線。

原寸刺繡圖案

③第1至8段，
以 955 作釦眼繡。

④於第8段的釦眼繡，
製作荷葉邊C。
BLANC

中心為小圓珠
（水藍色）

⑤縫上串珠。

周圍7顆小圓珠
（白色）

P.10　*e*

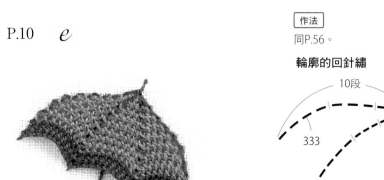

作法
同P.56。

輪廓的回針繡

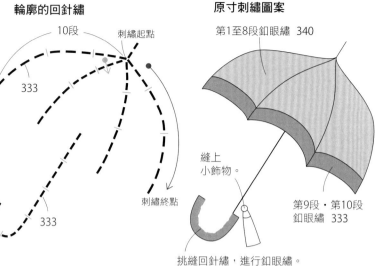

10段

刺繡起點

333

刺繡終點

333

原寸刺繡圖案

第1至8段釦眼繡　340

縫上
小飾物。

第9段・第10段
釦眼繡　333

挑縫回針繡，進行釦眼繡。

P.11　*s*

輪廓的回針繡

原寸刺繡圖案

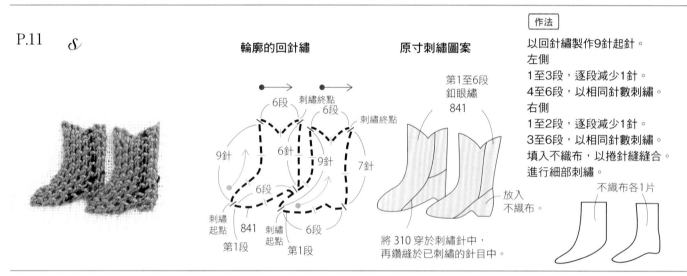

6段　刺繡終點

6段

刺繡終點

9針

6針

9針

7針

6段

刺繡
起點　841　刺繡
起點

6段

第1段　第1段

第1至6段
釦眼繡
841

放入
不織布。

將 310 穿於刺繡針中，
再鑽縫於已刺繡的針目中。

作法
以回針繡製作9針起針。
左側
1至3段，逐段減少1針。
4至6段，以相同針數刺繡。
右側
1至2段，逐段減少1針。
3至6段，以相同針數刺繡。
填入不織布，以捲針縫縫合。
進行細部刺繡。

不織布各1片

P.10　*i*

輪廓的回針繡

原寸刺繡圖案

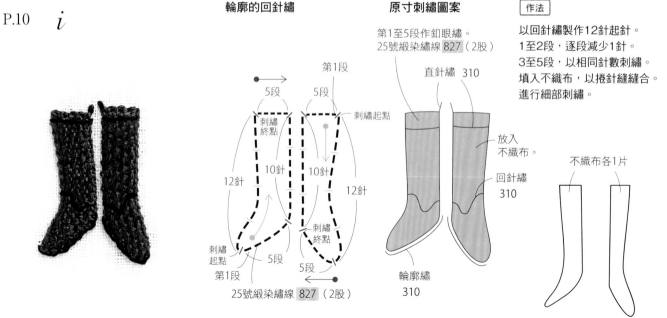

第1段

5段　5段

刺繡
終點　刺繡起點

10針　10針

12針

12針

刺繡
起點　5段

5段

第1段

25號緞染繡線 827（2股）

第1至5段作釦眼繡。
25號緞染繡線 827（2股）

直針繡　310

放入
不織布。

回針繡
310

輪廓繡
310

作法
以回針繡製作12針起針。
1至2段，逐段減少1針。
3至5段，以相同針數刺繡。
填入不織布，以捲針縫縫合。
進行細部刺繡。

不織布各1片

　※圖稿讀法參照P.24，針數加減參照P.26、P.27，基本作法參照P.29，刺繡參照P.77。　　　　※法作法中的「刺繡」意指以釦眼繡進行刺繡。

P.10　*c*

作法
參照P.58的作法。製作5針起針後，
第1段減少1針，第2至5段以相同針數刺繡。
進行細部刺繡。

原寸刺繡圖案

鎖鍊繡
D168

同P.58的
荷葉邊。

以D168進行
2行直針繡。

縫上小飾物。

輪廓的回針繡

4針

刺繡終點　747　5段

5段

刺繡起點

5針

第1段

第1至5段
釦眼繡
747

輪廓繡
D168

放入不織布。

將D168穿於刺繡針中，
再鑽縫於已刺繡的針目中。

P.10　*g*

作法
參照P.58的作法。製作11針起針後，
1至8段，逐段減少1針。
再進行細部刺繡＆縫上小飾物。

原寸刺繡圖案

縫上小飾物。

挑縫回針繡，以209進行釦眼繡後，
再在其上邊以208進行釦眼繡。

回針繡
208

輪廓的回針繡

8段

3針

211　刺繡
終點

8段

11針

第1段

刺繡起點

第1至8段
釦眼繡　211

放入
不織布。

取209以回針繡
穿縫於布面。

不織布
1片

m

q

P.11　*m*　*q*

作法　將不織布縫在土台布上後渡線，再於主線上纏繞配線，
製作8段，並以回針繡止縫固定＆製作流蘇。

25號繡線（2股）
m　4220　*q*　4260

原寸刺繡圖案

25號繡線（2股）
m　4220　*q*　4260

來回纏繞於
主線上。

不織布

刺繡起點

止縫於布面上。

僅作10條骨架渡線
m／D168　*q*／D3821

製作8段。

以回針繡挑縫至布面，
將主線止縫固定。

回針繡。

取6股線。

縫在布面上。

縫上大圓珠
（白色）。

以直針繡止縫於
布面上。

修剪整齊。

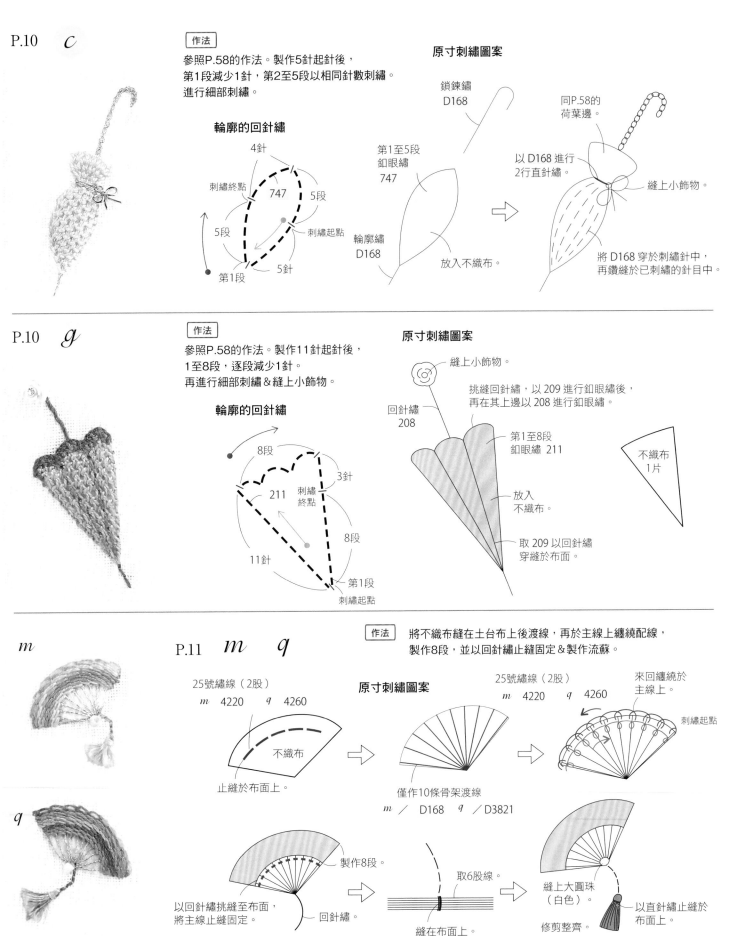

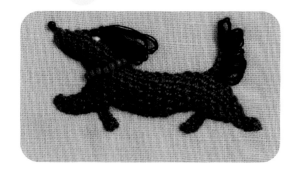

輪廓的回針繡

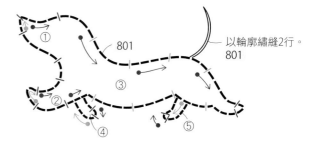

① 801

801

③

② ④ ⑤

以輪廓繡縫2行。
801

作法

① 由鼻尖處的回針繡作2針起針。
1至4段,逐段增加1針。

放大圖

4段
2針
刺繡起點
6針
刺繡終點
第1至4段
逐段增加1針。
第1段
4段

② 由腳尖處的回針繡製作3針起針。
1至3段,以相同針數刺繡。

2針
3段
刺繡終點
3針
3針
刺繡起點
3段
無加減針

③ 由A開始渡線至B處,並由足部、頸部、頭部挑11針。
刺繡至第5段,將羊毛填塞於頭部＆前腳;
刺繡至第16段,將羊毛填塞於身體。刺繡至第20段,以捲針縫縫合。

A
第1至5段
逐段減少1針。
第6至16段
無加減針。
20段
第17至20段
逐段減少1針。
挑2針。
11針
B
刺繡起點
刺繡終點
2針
捲針縫。
20段

④・⑤ 由腳尖處的回針繡作4針起針。
僅1段以相同針數刺繡,最後以捲針縫縫合,
進行細部刺繡＆縫上串珠。

僅有1段,刺繡4針。
刺繡
終點
4針
刺繡起點
刺繡
終點
刺繡
起點
1段
4針
1段

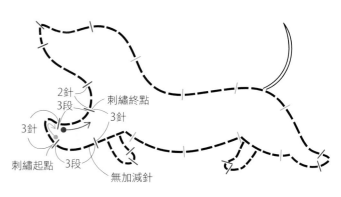

原寸刺繡圖案

直針繡
25號繡線
3371（3股）
直針繡（1股）
小圓珠（黑色）
進行2行
輪廓繡。
801
連環繡（參照P.67）
25號繡線
3371（3股）
小圓珠
（紅色）
801
直針繡
25號繡線
BLANC（2股）
填入羊毛。

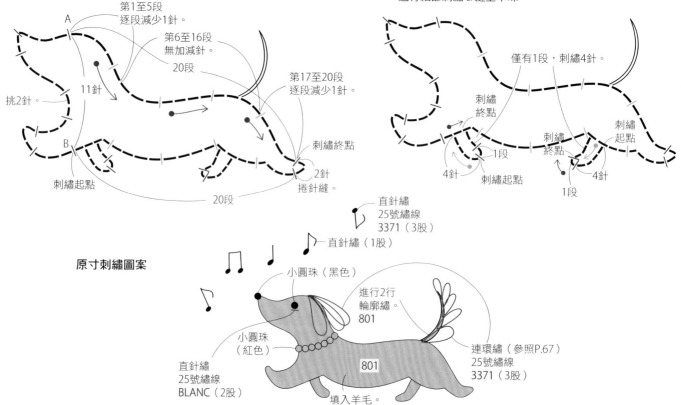

※圖稿讀法參照P.24,針數加減參照P.26、P.27,基本作法參照P.29,刺繡參照P.77。　　　　　　　　　※法作法中的「刺繡」意指以釦眼繡進行刺繡。

b

輪廓的回針繡

作法

放大圖

① 以頭部的回針繡作3針起針。
1至5段，依下列圖示進行刺繡。

414

415

※步驟①至⑥，
皆為填入羊毛後
縫合。

① ② ③ ④ ⑤ ⑥

刺繡起點　3針
第1至4段，
逐段增加1針。
第5段無加減針。
414
5段
5段
7針
刺繡終點

② 以鼻部周圍的回針繡作7針起針。
第1至6段，依下列圖示刺繡。

刺繡起點
6段
7針
3865
7針
6段
第1至2段，
逐段增加1針。
第3至4段，
無加減針。
第5至6段，
逐段減少1針。
刺繡終點

③ 身體部位作7針起針，
逐段增加1針，刺繡至第5段為止。
再一邊減針一邊刺繡＆以捲針縫縫合。

④ 由B出線，渡線於A，
從身體部位挑針之後，
以相同針數刺繡，製作足部。
最後以捲針縫縫合。

⑤ 由C出線，渡線於H，
從身體部位挑針之後，
以相同針數刺繡，製作胸部。
最後以捲針縫縫合。

⑥ 由D出線，渡線於I，
從身體部位挑針之後，
以相同針數刺繡，製作足部。
以捲針縫縫合。
製作耳朵、毛流。

起針／414
第1段／414
第2段／318
第3段／415
第4段／415
第5段／25號繡線 415（2股）+ 3865（2股）
第6至11段／3865
第1至5段逐段增加1針。
第6段於E至B之間渡線之後挑9針。

刺繡起點
5段
7針起針
挑9針。
A B C D E F G
6針
3針
11段
刺繡終點
3針
捲針縫

第7段於F至C之間渡線之後挑6針。
第8段於G至D之間渡線之後挑3針。
第9至11段無加減針。

④
刺繡起點
挑3針。
A B C
7段
7段
3865
D
2針 刺繡終點
捲針縫。
無加減針。

⑤
無加減針。
A B 挑3針。 C
刺繡起點 H D
2段 2段
刺繡終點
3865 3針
捲針縫。

⑥
A B 刺繡起點
I C D
挑3針。
6段 6段
3865
3針
無加減針。
刺繡終點

原寸刺繡圖案

浮雕葉片繡（Raised Leaf Stitch）
414
緞面繡
414

小圓珠（黑色）
3mm的木珠
連環繡（Loop stitch）（參照P.67）
25號繡線 3031（2股）
緞面繡
法國結粒繡。
填入羊毛。

浮雕葉片繡（Raised Leaf Stitch）
將珠針固定於布面上。
0.7cm
1出 3出 2入
鑽縫。
來回鑽縫於3條線之間，拔除珠針。

25號繡線 3865（3股）
25號繡線 3865（2股）+ 415（1股）

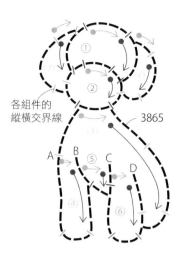

輪廓的回針繡

※步驟①至⑦，
　皆為填入羊毛後
　縫合。

作法

①至② 以頭部的回針繡作4針起針。
　　　 第1至5段，進行刺繡。
　　　 鼻部周圍作3針起針，刺繡至5段。

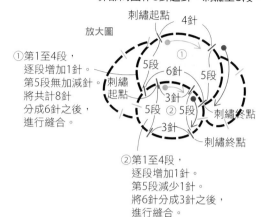

各組件的
縱橫交界線

3865

①第1至4段，
　逐段增加1針。
　第5段無加減針。
　將共計8針
　分成6針之後，
　進行縫合。

②第1至4段，
　逐段增加1針。
　第5段減少1針。
　將6針分成3針之後，
　進行縫合。

③ 以身體部位作3針起針。
　 逐段增加1針，刺繡至5段為止。
　 再一邊減針一邊刺繡＆以捲針縫縫合。

④ 由B出線，渡線於A，
　 再從身體部位挑針，製作足部。
　 最後以捲針縫縫合。

⑤ 由C出線，渡線於H，
　 從身體部位挑針，
　 並以相同針數刺繡之後，製作胸部。
　 最後以捲針縫縫合。

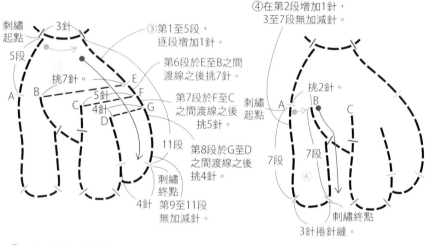

③第1至5段，
　逐段增加1針。

第6段於E至B之間
渡線之後挑7針。

第7段於F至C
之間渡線之後
挑5針。

第8段於G至D
之間渡線之後
挑4針。

④在第2段增加1針，
　3至7段無加減針。

⑥ 由D出線，渡線於I，
　 從身體部位挑針，製作足部。
　 最後以捲針縫縫合。

⑦ 挑2針起針，製作耳朵。
　 製作毛流（參照P.67）。

原寸刺繡圖案

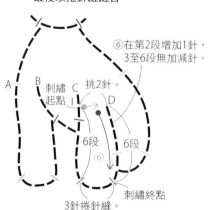

⑥在第2段增加1針，
　3至6段無加減針。

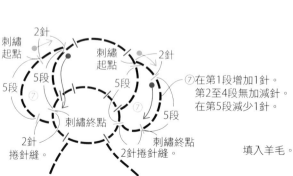

⑦在第1段增加1針。
　第2至4段無加減針。
　在第5段減少1針。

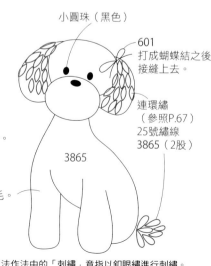

小圓珠（黑色）

601
打成蝴蝶結之後
接縫上去。

連環繡
（參照P.67）
25號繡線
3865（2股）

3865

填入羊毛。

d

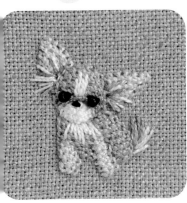

※除了耳朵之外的組件，
皆需填入羊毛後縫合。

輪廓的回針繡

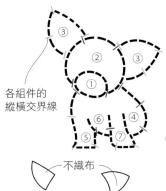

各組件的
縱橫交界線

不織布

作法 ① 至 ③

製作鼻部周圍。由頭部的回針繡作3針起針。
第1至6段，依下列圖示刺繡。
耳朵製作5針起針，刺繡3段。

放大圖

③ 739
1至3段，
逐段減少1針。
再填入不織布＆縫合。

②1至4段，逐段增加1針。
5至6段，逐段減少1針。
於①進行捲針縫。

3865 以1圈10針的回針繡作2圈圓形的
立體浮雕刺繡（參照P.68），
填入羊毛之後，進行減針＆縫合。

④ 由身體部位的5針製作10針起針。
逐段增加1針，刺繡至第3段為止。
第4至6段僅作3針刺繡。
最後以捲針縫縫合。

⑤ 由B出線，渡線於A，再從身體部位挑針，
並以相同針數刺繡，製作足部。

⑥ 由C出線，渡線於B，再從身體部位挑針，
並在第2段減1針，製作胸部。

⑦ 由D出線，渡線於C，再從身體部位挑針，
並以相同針數刺繡，製作足部。
最後各自以捲針縫縫合。進行細部刺繡，縫上眼睛。

437
第1至3段，逐段增加1針。
第4段，於E至D之間渡線之後挑3針。
第5至6段，逐段減少1針。

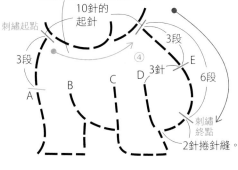

⑤ 736 無加減針。　　⑤ 739 無加減針。

⑥ 437 在第2段減少1針。

原寸刺繡圖案

— 436
— 3865
— 739

以直針繡作出毛流。

大圓珠
（黑色）

填入羊毛。

直針繡
25號繡線
310（2股）

回針繡
3865（2股）

回針繡
將309（6股）
打成蝴蝶結之後，
接縫上去。

耳朵的連環繡（Loop stitch） 取2股25號繡線製作毛流，以呈現出飄逸鬆軟的模樣。

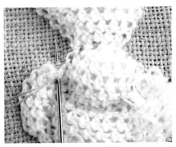 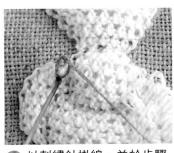 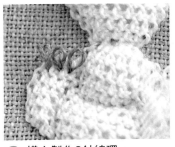 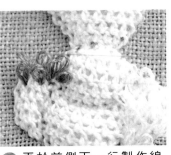

❶ 上下顛倒之後，由耳朵下
邊出針，並由近旁處入
針，挑起1針。

❷ 以刺繡針掛線，並於步驟
❶的位置入針。至此完成
線環。

❸ 橫向製作3針線環。

❹ 再於前側下一行製作線
環，使毛流漸漸呈現出下
行的模樣。

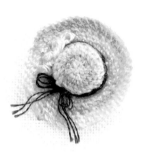

作法

製作20針起針。
以順時針方向螺旋狀刺繡至第5段為止。
填入羊毛之後縫合。
帽緣處由20針挑30針，刺繡至5段為止。

輪廓的回針繡

①挑縫回針繡，
進行釦眼繡。

③由20針挑30針。
（帽緣的起針）

④帽緣處一邊加針
一邊刺繡。

第1段／30針
第2段／30針
第3段／40針
第4段／40針
第5段／50針

20針

回針繡
25號繡線
1303（3股）

②待4段刺繡完成後，
填入羊毛；跳1針，
再進行減針＆縫合。

直針繡
907（3股）

⑤刺繡。

⑥打蝴蝶結。

輪廓繡
3031（3股）

法國結粒繡
BLANC（4股）

圓形的釦眼繡

一邊挑縫回針繡的線，一邊進行釦眼繡來刺繡1圈。
一面挑縫釦眼繡的橫線，一面呈螺旋狀進行釦眼繡。

減針的情況

間隔1針，挑縫釦眼繡的橫線，
以減少針數。

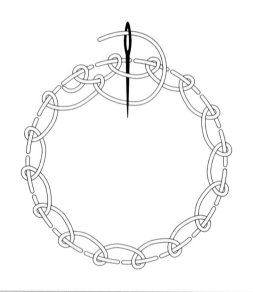

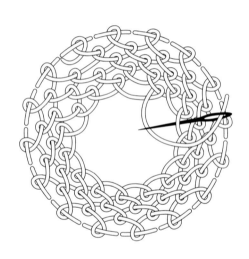

作法

以回針繡作6針起針。
1至2段，逐段增加1針。
3至6段，以相同針數刺繡。
填入羊毛，以捲針縫縫合。
製作提把，縫上小飾物。

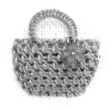

輪廓的回針繡

刺繡終點

8針

6段

437

6段

6針

第1段
刺繡起點

原寸刺繡圖案

懸浮的提把（參照P.36）
437

縫上小飾物。

437

放入
不織布。

不織布

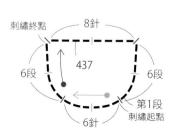

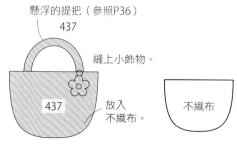

※圖稿讀法參照P.24，針數加減參照P.26、P.27，基本作法參照P.29，刺繡參照P.77。　　　　　　　※法作法中的「刺繡」意指以釦眼繡進行刺繡。

 b

輪廓的回針繡　　　　　　　原寸刺繡圖案　　　　　作法

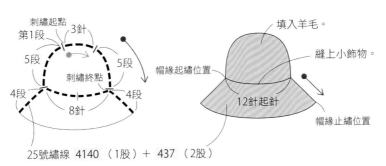

刺繡起點
第1段　　3針
5段　　　　　5段
刺繡終點
4段　　　　　4段
8針

填入羊毛。
縫上小飾物。
帽緣起繡位置
12針起針
帽緣止繡位置

25號繡線 4140 （1股）＋ 437 （2股）

參照P.44的作法。
帽冠處作3針起針，
逐段增加1針，共刺繡5段。
帽緣處作12針起針，
逐段增加1針，共刺繡4段。
縫上小飾物。

c

輪廓的回針繡　　　　　　　原寸刺繡圖案　　　　　作法

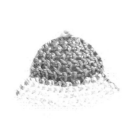

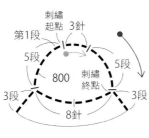

刺繡起點
第1段　　3針
5段　　　　　5段
800
刺繡終點
3段　　　　　3段
8針

大圓珠（白色）
填入羊毛。
帽緣起繡位置
800
12針起針
帽緣止繡位置
BLANC

參照P.44的作法。
帽冠處作3針起針，
逐段增加1針，共刺繡5段。
帽緣處作12針起針，
逐段增加1針，共刺繡3段。
接縫上串珠。

d

輪廓的回針繡　　　　　　　原寸刺繡圖案　　　　　作法

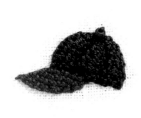

第1段
309　6段　刺繡起點
4段　　　　　6段
9針
4段
刺繡終點

311
大圓珠（紅色）
帽緣起繡位置
填入羊毛。
309
5針起針
帽緣止繡位置
來回鑽縫於回針繡之間。

一邊鑽縫於回針繡之中，
一邊逐段增加1針，
進行第1至6段。
從3個地方填入羊毛之後，
以捲針縫縫合。
帽緣處作5針起針後，
以相同針目刺繡4段。
縫上串珠。

e

輪廓的回針繡　　　　　　　原寸刺繡圖案　　　　　作法

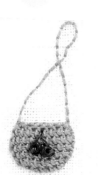

954
刺繡終點　6針
5段　　　　　5段
第1段
5針
刺繡起點

不織布

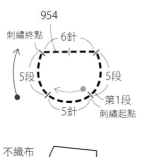

回針繡
954
直針繡
611
954
放入不織布。
縫上大圓珠（紅色）。

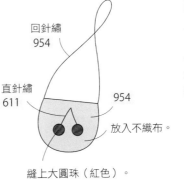

以回針繡作5針起針。
1至3段，逐段增加1針。
4至5段，逐段減少1針。
填入不織布，以捲針縫縫合。
進行肩帶的刺繡，並縫上串珠。

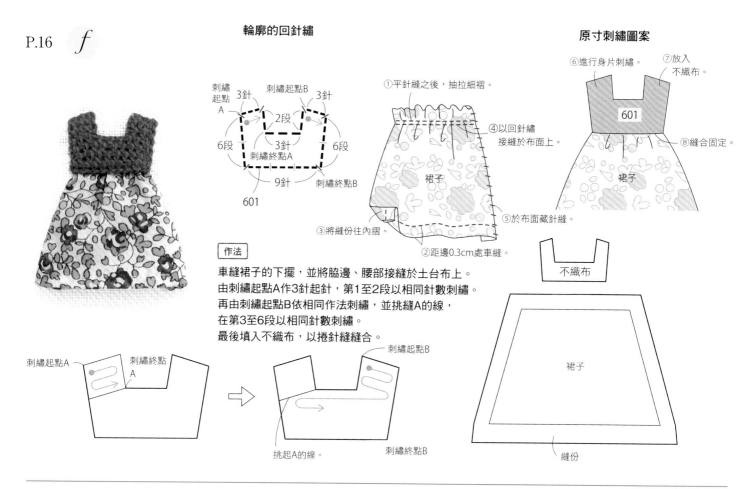

刺繡起點A
3針
刺繡起點B
3針
2段
6段
3針
6段
刺繡終點A
9針
刺繡終點B
601

①平針縫之後，抽拉細褶。
④以回針繡接縫於布面上。
裙子
③將縫份往內摺。
②距邊0.3cm處車縫。
⑤於布面藏針縫。

⑥進行身片刺繡。
⑦放入不織布。
601
⑧縫合固定。
裙子

不織布

裙子
縫份

刺繡起點A
刺繡終點A
刺繡起點B
挑起A的線。
刺繡終點B

【作法】
車縫裙子的下擺，並將脇邊、腰部接縫於土台布上。
由刺繡起點A作3針起針，第1至2段以相同針數刺繡。
再由刺繡起點B依相同作法刺繡，並挑縫A的線，
在第3至6段以相同針數刺繡。
最後填入不織布，以捲針縫縫合。

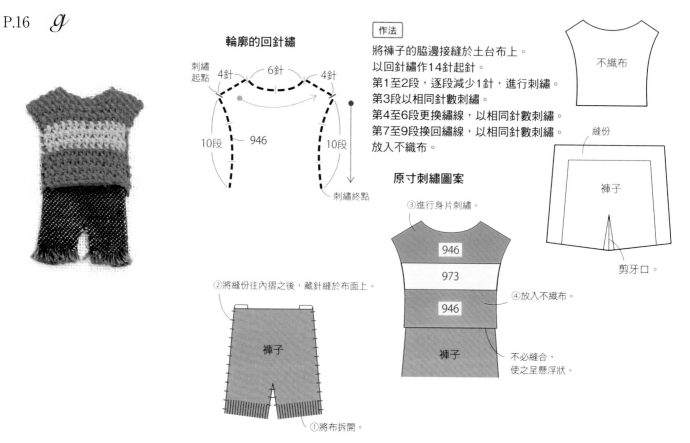

輪廓的回針繡

刺繡起點
4針
6針
4針
10段
946
10段
刺繡終點

【作法】
將褲子的脇邊接縫於土台布上。
以回針繡作14針起針。
第1至2段，逐段減少1針，進行刺繡。
第3段以相同針數刺繡。
第4至6段更換繡線，以相同針數刺繡。
第7至9段換回繡線，以相同針數刺繡。
放入不織布。

原寸刺繡圖案

③進行身片刺繡。
946
973
946
褲子
④放入不織布。
不必縫合，
使之呈懸浮狀。

不織布

縫份
褲子
剪牙口。

②將縫份往內摺之後，藏針縫於布面上。
褲子
①將布拆開。

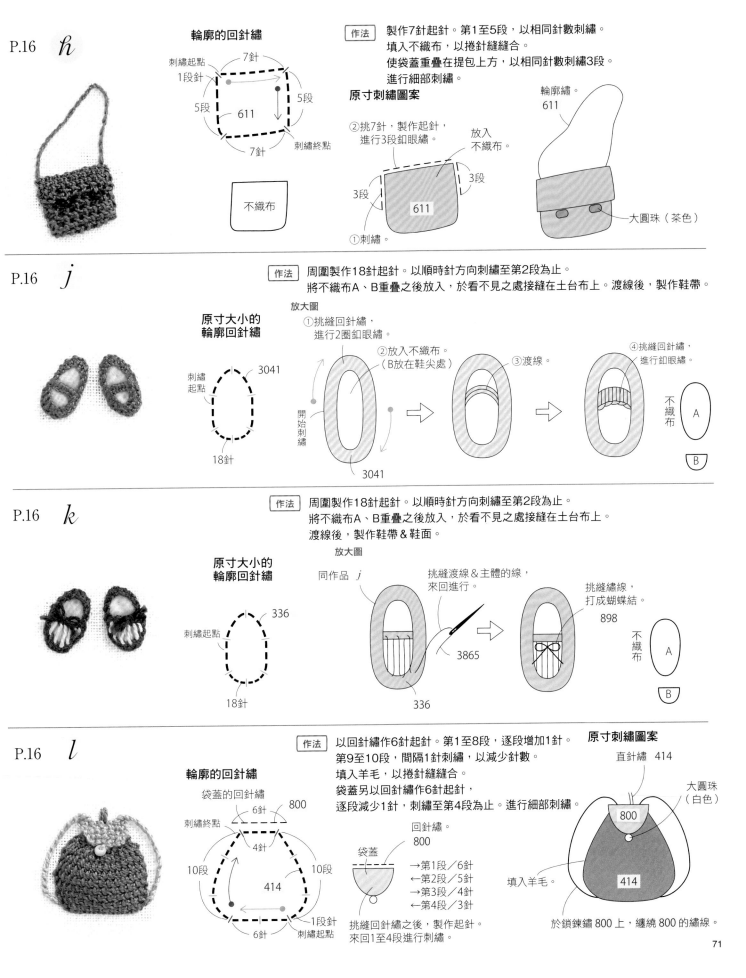

P.16 *h*

輪廓的回針繡

刺繡起點
1段針
5段
611
5段
7針
7針
刺繡終點

作法 製作7針起針。第1至5段，以相同針數刺繡。
填入不織布，以捲針縫縫合。
使袋蓋重疊在提包上方，以相同針數刺繡3段。
進行細部刺繡。

原寸刺繡圖案

②挑7針，製作起針，
進行3段鈕眼繡。
放入不織布。

不織布

3段
611
3段
①刺繡。

輪廓繡。
611

大圓珠（茶色）

P.16 *j*

作法 周圍製作18針起針。以順時針方向刺繡至第2段為止。
將不織布A、B重疊之後放入，於看不見之處接縫在土台布上。渡線後，製作鞋帶。

**原寸大小的
輪廓回針繡**

刺繡
起點

3041

開始刺繡

18針

3041

放大圖

①挑縫回針繡，
進行2圈鈕眼繡。

②放入不織布。
（B放在鞋尖處）

③渡線。

④挑縫回針繡，
進行鈕眼繡。

不織布 A

B

P.16 *k*

作法 周圍製作18針起針。以順時針方向刺繡至第2段為止。
將不織布A、B重疊之後放入，於看不見之處接縫在土台布上。
渡線後，製作鞋帶＆鞋面。

**原寸大小的
輪廓回針繡**

刺繡起點

336

18針

放大圖

同作品 *j*

挑縫渡線＆主體的線，
來回進行。

3865

挑縫繡線，
打成蝴蝶結。

898

336

不織布 A

B

P.16 *l*

輪廓的回針繡

袋蓋的回針繡
6針 800
刺繡終點
4針
10段 414 10段
1段針
6針
刺繡起點

作法 以回針繡作6針起針。第1至8段，逐段增加1針。
第9至10段，間隔1針刺繡，以減少針數。
填入羊毛，以捲針縫縫合。
袋蓋另以回針繡作6針起針，
逐段減少1針，刺繡至第4段為止。進行細部刺繡。

回針繡。
800

袋蓋

→第1段／6針
←第2段／5針
→第3段／4針
←第4段／3針

挑縫回針繡之後，製作起針。
來回1至4段進行刺繡。

原寸刺繡圖案

直針繡 414

大圓珠
（白色）

800

填入羊毛。

414

於鎖鍊繡 800 上，纏繞 800 的繡線。

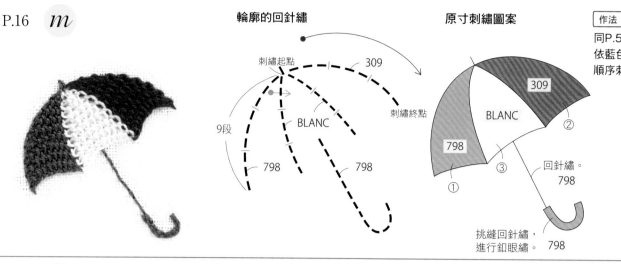

輪廓的回針繡

刺繡起點
309
BLANC
刺繡終點
9段
798
798

原寸刺繡圖案

309
BLANC
798
②
③
①
回針繡。
798
挑縫回針繡，
進行釦眼繡。　798

作法
同P.56的雨傘。
依藍色、紅色、白色的
順序刺繡。

輪廓的回針繡

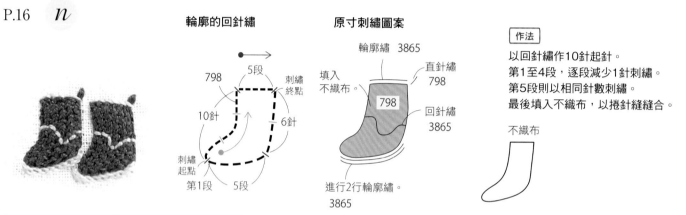

798
5段
刺繡終點
10針
6針
刺繡起點
第1段　5段

原寸刺繡圖案

輪廓繡　3865
直針繡
798
填入
不織布。
798
回針繡
3865
進行2行輪廓繡。
3865

作法
以回針繡作10針起針。
第1至4段，逐段減少1針刺繡。
第5段則以相同針數刺繡。
最後填入不織布，以捲針縫縫合。

不織布

輪廓的回針繡

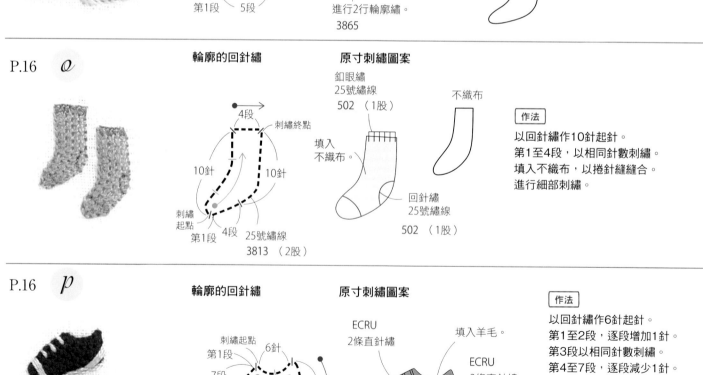

4段
刺繡終點
10針
10針
刺繡
起點
第1段　4段　25號繡線
3813　（2股）

原寸刺繡圖案

釦眼繡
25號繡線
502　（1股）
填入
不織布。
回針繡
25號繡線
502　（1股）

不織布

作法
以回針繡作10針起針。
第1至4段，以相同針數刺繡。
填入不織布，以捲針縫縫合。
進行細部刺繡。

輪廓的回針繡

刺繡起點
第1段　6針
7段
321　4針　刺繡終點
7段

原寸刺繡圖案

ECRU
2條直針繡
填入羊毛。
ECRU
3條直針繡
321
2條輪廓繡
ECRU

作法
以回針繡作6針起針。
第1至2段，逐段增加1針。
第3段以相同針數刺繡。
第4至7段，逐段減少1針。
填入羊毛，以捲針縫縫合。
進行細部刺繡。

P.17 *13*

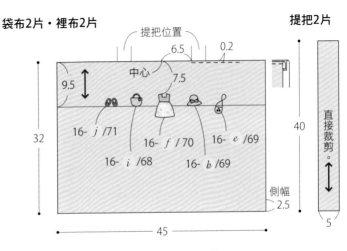

材料
表布（棉布）110cm寬 40cm
裡布（棉布）100cm寬 35cm
8號繡線　鞋子／3688
　　　　　提包／437　洋裝／601
　　　　　小肩包／954　611
25號繡線　帽子／4140　437
羅紋織帶（2.5寬）80cm
串珠、小飾物、不織布適量
裙子用布　6cm寬 5cm

※繡線為DMC。
※羅紋織帶＆裡布皆需於周圍外加1cm縫份。
※鞋子參照P.71作法，更換顏色刺繡。

袋布2片‧裡布2片　　　　　提把2片

提把位置
6.5
0.2
中心
7.5
9.5
16- *j* /71
16- *f* /70
16- *e* /69
16- *i* /68
16- *b* /69
32
40
側幅
2.5
45
5

直接裁剪

成品尺寸　縱29.5×橫45cm　側幅5cm

作法　車縫刺繡完成的袋布＆縫合側幅，再依相同作法車縫裡布。
　　　製作提把，一邊包夾一邊車縫袋口處之後，翻至正面。

車縫。

袋布（背面）

僅裡布預留20cm返口。

刺繡完成的袋布（正面）

放上織帶。
距邊0.2cm處車縫。
2.5
內摺提把。

記號讀法　6- *g* /45
刊載頁碼　作品序號　圖案頁碼

側幅的縫法

脇邊
（背面）
車縫側幅。
※裡布作法亦同。
5

包夾提把。
裡布（背面）
2
車縫。
袋布（背面）

翻至正面之後，
將返口藏針縫。
裡布（正面）
袋布（正面）
車縫。

P.17 *14*

成品尺寸　縱29×橫20cm

袋布1片‧穿繩處2片

材料
表布（亞麻布）45cm寬25cm
配布（亞麻布）25cm寬30cm
麻繩　120cm
不織布、羊毛、串珠適量

8號繡線
鞋子／336　898　3865
帽子／800BLANC
登山背包／414　800

※繡線為DMC。
※除了袋布的袋口縫份為2cm之外，
　皆外加1cm的縫份。

作法
縫合拼接處，進行刺繡。
縫合脇邊。縫合袋口，車縫穿繩處。
穿通麻繩。

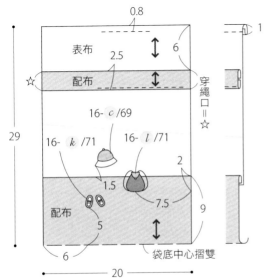

0.8
表布
2.5
6
配布
16- *c* /69
穿繩口＝☆
☆
16- *k* /71
16- *l* /71
1.5
2
7.5
9
配布
5
6
29
袋底中心摺雙
20
1

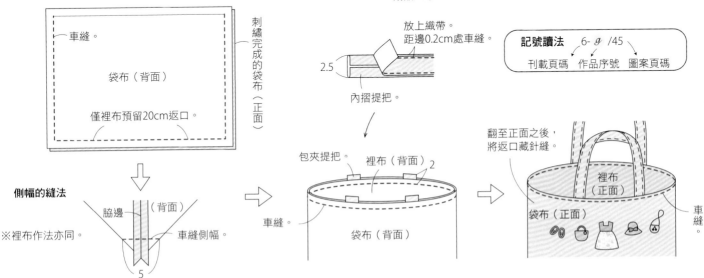

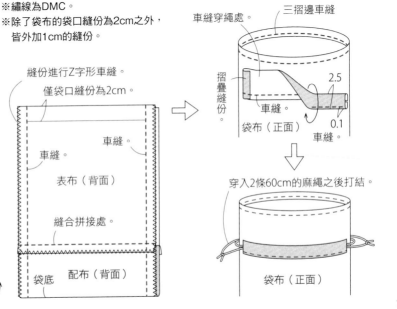

縫份進行Z字形車縫。
僅袋口縫份為2cm。

車縫。
車縫。
表布（背面）
縫合拼接處。
袋底
配布（背面）

車縫穿繩處。
三摺邊車縫
摺疊縫份。
2.5
車縫。
袋布（正面）
0.1
車縫。

穿入2條60cm的麻繩之後打結。
袋布（正面）

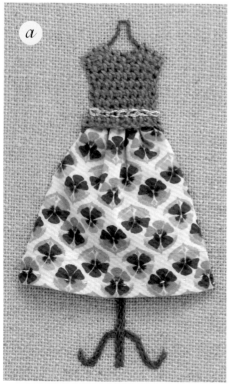

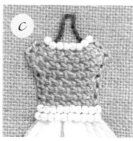

作法 於土台布上進行半身模特兒衣架的刺繡，
再接縫上已抽拉細褶的裙子。

a 製作9針起針。1至8段，以相同針數刺繡。
放入不織布。進行腰部的刺繡。

b 製作9針起針。1至7段，以相同針數刺繡。
放入不織布。進行高領的刺繡。

c 製作6針起針。1至2段，逐段增加1針。
3至4段，逐段減少1針。5至8段，以相同針數刺繡。
填入不織布，以捲針縫縫合。
接縫上串珠。

※半身模特兒衣架的刺繡圖案與P.75作品 *f* 相同。

c

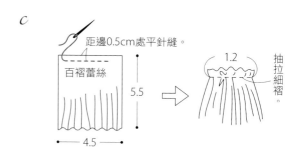

距邊0.5cm處平針縫。
百褶蕾絲
5.5
4.5
1.2
抽拉細褶。

輪廓的回針繡

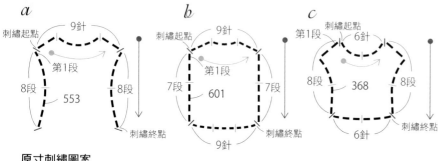

a
刺繡起點
9針
第1段
8段
553
8段
刺繡終點

b
刺繡起點
9針
第1段
7段
601
7段
9針
刺繡終點

c
第1段
刺繡起點
6針
8段
368
8段
6針
刺繡終點

原寸紙型
細褶位置
裙子1片
（印花布）
a *b*
縫份

原寸刺繡圖案

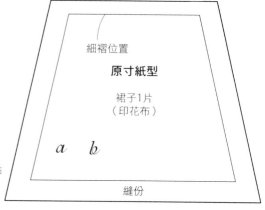

不織布
553
鎖鍊繡
D3821
（2股）

601
鈕眼繡
601

8顆小圓珠
不織布
368
百褶蕾絲
10顆小圓珠
×2行

裙子
0.3
內摺。

1.5
內摺縫份之後藏針縫。
裙子

腰部的縫法

❶以回針繡將裙片接縫在土台布上。
身片繼續進行刺繡。
❷自腰部放入不織布。
❸挑縫步驟❶回針繡的線，
以捲針縫縫合。

※圖稿讀法參照P.24，針數加減參照P.26、P.27，基本作法參照P.29，刺繡參照P.77。

※法作法中的「刺繡」意指以鈕眼繡進行刺繡。

d 至 f

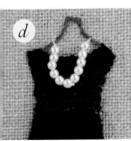

d

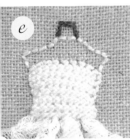

e

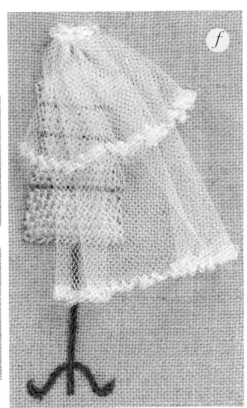

f

作法

將裙子接縫在土台布上,再進行半身模特兒衣架的刺繡。

d　製作10針起針。1至2段,逐段減少1針。3至8段,
以相同針數刺繡。填入不織布,以捲針縫縫合。
接縫上串珠。

e　製作9針起針。在第1段減少1針。2至6段,以相同針數刺繡。
填入不織布&羊毛,以捲針縫縫合。

f　製作10針起針。1至2段,逐段減少1針。3至10段,
以相同針數刺繡。11至14段,逐段增加1針。15至18段,
以相同針數刺繡。填入不織布&羊毛,以捲針縫縫合。
接縫上頭紗。

原寸刺繡圖案

將頭紗縫在布面上,
並接縫上串珠。

將羊毛填入
不織布下方。

3033

輪廓繡
25號繡線
433 （2股）

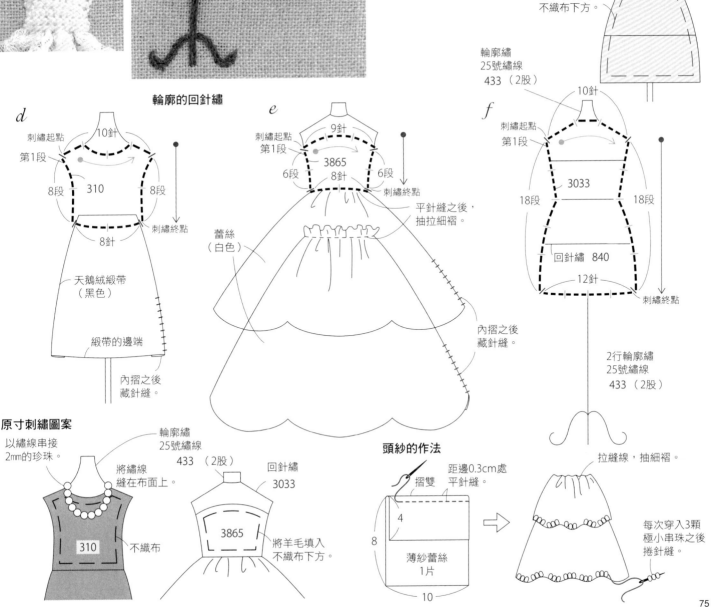

輪廓的回針繡

d

刺繡起點
第1段
10針
8段　310　8段
8段
刺繡終點
8針
天鵝絨緞帶
（黑色）
緞帶的邊端
內摺之後
藏針縫。

e

刺繡起點
第1段
9針
6段　3865　6段
8針
刺繡終點
平針縫之後,
抽拉細褶。
蕾絲
（白色）
內摺之後
藏針縫。

f

10針
刺繡起點
第1段
3033
18段　18段
回針繡　840
12針
刺繡終點

2行輪廓繡
25號繡線
433 （2股）

拉縫線,抽細褶。

原寸刺繡圖案

以繡線串接
2mm的珍珠。

將繡線
縫在布面上。

輪廓繡
25號繡線
433 （2股）

回針繡
3033

310
不織布

3865
將羊毛填入
不織布下方。

頭紗的作法

距邊0.3cm處
平針縫。
摺雙
4
8
薄紗蕾絲
1片
10

每次穿入3顆
極小串珠之後
捲針縫。

Mercerie

輪廓繡
3031（2股）

※除了特別指定之外，
繡線皆為DMC。

▨ =Anchor繡線

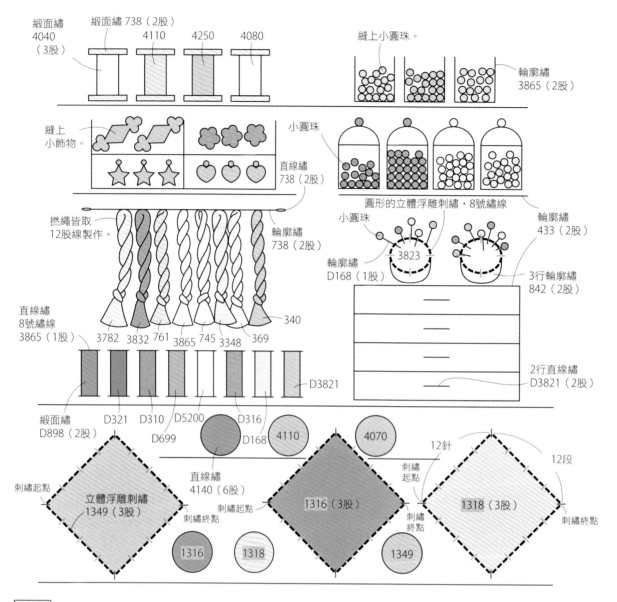

緞面繡
4040
（3股）

緞面繡 738（2股）
4110　4250　4080

縫上小圓珠。

輪廓繡
3865（2股）

縫上
小飾物。

小圓珠

直線繡
738（2股）

圓形的立體浮雕刺繡・8號繡線

撚繩皆取
12股線製作。

輪廓繡
738（2股）

小圓珠

輪廓繡
433（2股）

輪廓繡
3823
D168（1股）

3行輪廓繡
842（2股）

直線繡
8號繡線
3865（1股）

3782　3832　761　3865　745　3348　369　340

2行直線繡
D3821（2股）

緞面繡
D898（2股）

D321　D310　D5200　D316
D699　D168　4110　4070

直線繡
4140（6股）

12針

刺繡
起點

12段

刺繡起點

立體浮雕刺繡
1349（3股）

刺繡起點
刺繡終點

1316（3股）

刺繡
終點

1318（3股）

刺繡終點

刺繡起點

1316　1318　1349

作法

靠墊
以回針繡作12針起針。
1至12段，以相同針數刺繡。
填入不織布＆羊毛，以捲針縫縫合。

圓形針插墊
製作16針起針，刺繡3圈之後填入羊毛。
間隔1針刺繡，以減少針數，
最後於中心入針，予以縫合。

毛線球
將直針繡呈放射狀渡線之後刺繡。

撚繩
1）將12股25號繡線剪成50cm，
　　作成繩圈之後打結。
2）左手按住繩結，將右手的食指放入繩圈後，
　　一圈圈地旋轉來搓撚繡線。
3）充分搓撚之後，將兩端對齊拿好，
　　即可成為較粗的撚繩。
4）以手指捋順，使搓撚均勻，
　　並取需要的長度打結。

2）

3）

※作法中的「刺繡」意指以釦眼繡進行刺繡。

原寸刺繡圖案

Boutique

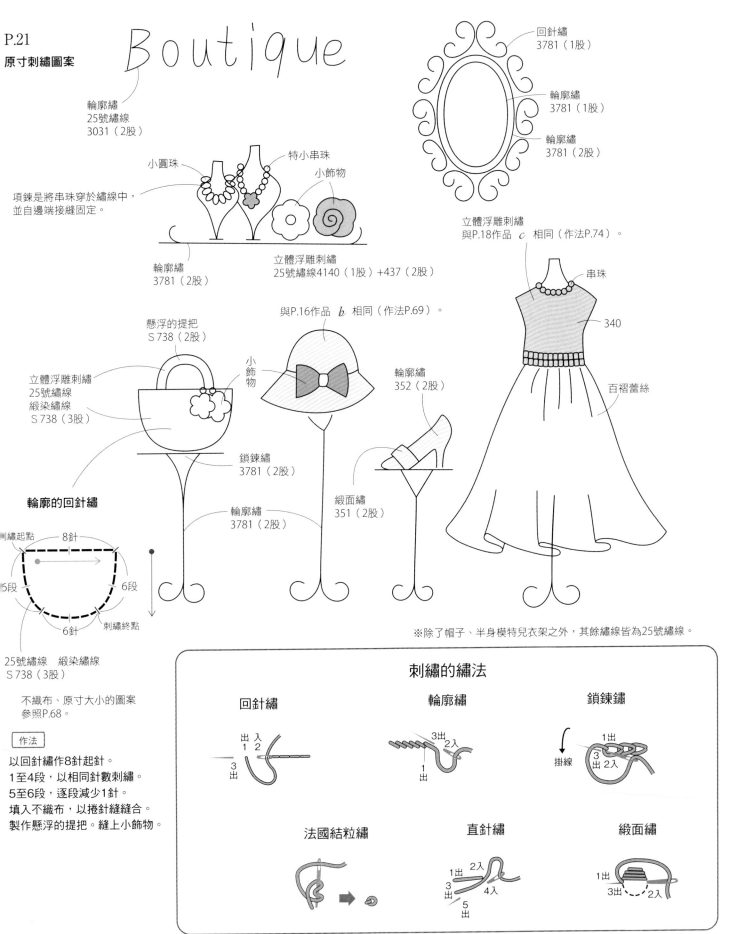

輪廓繡
25號繡線
3031（2股）

小圓珠

特小串珠

小飾物

項鍊是將串珠穿於繡線中，
並自邊端接縫固定。

輪廓繡
3781（2股）

立體浮雕刺繡
25號繡線4140（1股）+437（2股）

回針繡
3781（1股）

輪廓繡
3781（1股）

輪廓繡
3781（2股）

立體浮雕刺繡
與P.18作品 c 相同（作法P.74）。

懸浮的提把
S738（2股）

與P.16作品 b 相同（作法P.69）。

串珠

340

立體浮雕刺繡
25號繡線
緞染繡線
S738（3股）

小飾物

輪廓繡
352（2股）

百褶蕾絲

鎖鍊繡
3781（2股）

輪廓的回針繡

輪廓繡
3781（2股）

緞面繡
351（2股）

繡起點

8針

6段

6段

6針

刺繡終點

6段

25號繡線　緞染繡線
S738（3股）

不織布、原寸大小的圖案
參照P.68。

※除了帽子、半身模特兒衣架之外，其餘繡線皆為25號繡線。

作法
以回針繡作8針起針。
1至4段，以相同針數刺繡。
5至6段，逐段減少1針。
填入不織布，以捲針縫縫合。
製作懸浮的提把。縫上小飾物。

刺繡的繡法

回針繡

出 入
1 2

3
出

輪廓繡

3出
2入

1
出

鎖鍊繡

掛線

1出
3
出 2入

法國結粒繡

直針繡

1出 2入
3
4入
5
出

緞面繡

1出
3出 2入

記號讀法　6-*g*/45

刊載頁碼　作品序號　圖案頁碼

P.22　15

袋布2片

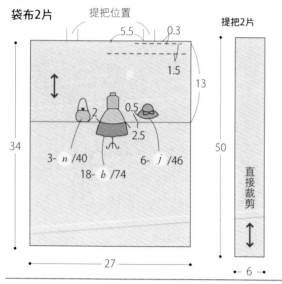

提把位置

5.5　0.3

1.5

13

34

2

0.5

2.5

3-*n*/40

6-*j*/46

18-*b*/74

27

提把2片

50

直接裁剪

6

材料
表布（亞麻布）75cm寬50cm
8號繡線　提包／340　D168
　　　　　半身模特兒衣架／601
25號繡線　半身模特兒衣架／433
　　　　　帽子／4140　437
不織布、羊毛、小飾物、串珠適量

※繡線為DMC。
※袋布袋口處需外加4cm縫份，
　周圍則外加1cm縫份。
※成品尺寸
　縱34×橫27cm

作法　車縫刺繡完成的袋布。製作提把，
　　　一邊包夾一邊將袋口處往內摺後車縫。

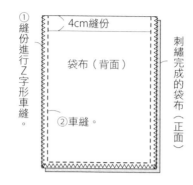

① 縫份進行Z字形車縫。

4cm縫份

袋布（背面）

②車縫。

刺繡完成的袋布（正面）

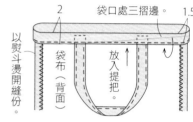

提把　1.5　四摺邊後車縫。

距邊0.2處車縫。

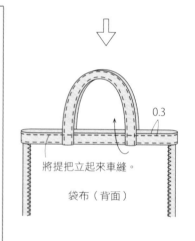

2　袋口處三摺邊。　1.5

以熨斗燙開縫份。

袋布（背面）

放入提把。

將提把立起來車縫。

0.3

袋布（背面）

P.14　10

袋布2片

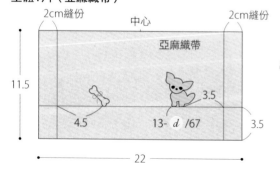

提把位置

5.5　0.3

5.5

2

27

13-*c*/66

側幅

35

提把2片

40

7

直接裁剪

10

材料
表布（棉布）100cm寬40cm
8號繡線　3865　601
25號繡線　3865
大圓珠（黑色）3顆羊毛

※繡線為DMC。
※袋布袋口處需外加5cm縫份，
　周圍則外加1cm縫份。
※成品尺寸　縱20×橫35cm
　　　　　　側幅14cm

作法
提把的寬度為2.5cm。
袋口於2.5cm處三摺邊。
側幅的縫法參照P.73。
除此之外，皆與P.22作品15相同。

P.15　12

材料
亞麻織帶（11.5cm寬）22cm
8號繡線　3865　436　437　736　739
25號繡線　309　310　3865　3782

玻璃串珠（直徑0.8cm）1顆、小圓珠1顆
不織布（針插用）18cm寬15cm、16cm寬9.5cm
大圓珠（黑色）2顆　鈕釦（直徑1cm）1顆
不織布、羊毛適量

※繡線為DMC。
※亞麻織帶於兩端外加
　2cm縫份。
※針插用的不織布是以
　布用細齒剪刀來裁剪。
※成品尺寸
　縱11.5×橫9cm

作法　將刺繡完成的亞麻織帶兩端三摺邊後藏針縫。
　　　縫上針插，並接縫串珠＆線繩（參照P.47）。

主體1片（亞麻織帶）

2cm縫份　　中心　　2cm縫份

亞麻織帶

11.5

4.5

13-*d*/67

3.5

3.5

22

針插2片（不織布）

刺繡完成的亞麻織帶（背面）

0.5cm車縫　18×10.5

串珠　16×9.5

縫上鈕釦。

線繩3782

3

疊放2片不織布。

車縫剪刀套＆接縫上去。

剪刀套

不織布1片

材料
表布（亞麻布）55cm寬 45cm　　8號繡線　黃色／1304（A）436
小飾物、小圓珠　　　　　　　　　　　　茶色／840　841　BLANC
緞帶（0.8寬）150cm　　　　　　　　　　橘色／352　353
　　　　　　　　　　　小飾物、不織布、小圓珠適量

※除了特別指定之外，繡線皆為DMC；
　（A）為Anchor。
※袋布周圍需外加1cm縫份。
※成品尺寸　縱33×橫23cm

作法　車縫刺繡完成的袋布。
摺入貼邊，車縫袋口。
穿入緞帶。

袋布2片

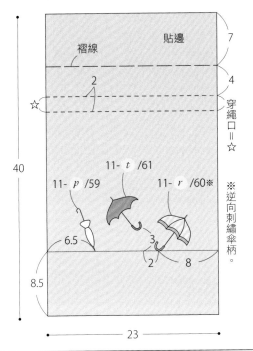

貼邊
褶線
7
2
4
☆
穿繩口＝☆
11- t /61
11- p /59　　11- r /60※
6.5
40
8.5
3
2
8
23
※逆向刺繡傘柄。

①縫份進行Z字形車縫。
車縫。
☆預留不縫
以回針縫加強。
袋布（背面）
②車縫。
刺繡完成的袋布（正面）

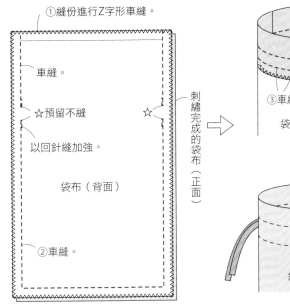

②於褶線處往內摺。
①以熨斗燙開縫份。
③車縫。
袋布（背面）
穿入2條75cm的緞帶之後打結。
袋布（正面）

材料
亞麻織帶（16cm寬）32cm　　　　　25號繡線　線繩／340
裡布（亞麻布）18cm寬 32cm　　　　8號繡線　鞋子／309　840
包釦（直徑1.2cm）1顆　　　　　　　　　　側肩包／898　D3821
不織布、羊毛、小飾物適量　　　　　　　　帽子／761　840
　　　　　　　　　　　　　　　　　　　藤編包／333　644　907

※繡線為DMC。
※亞麻織帶於兩端外加1cm縫份，
　裡布於周圍外加1cm的縫份。
※帽子＆藤編包的上部是參照
　P.45・P.34作法，更換顏色進行刺繡。

作法　車縫刺繡完成的亞麻織帶＆邊端內摺的裡布。
翻至正面＆調整配置之後，摺疊袋底進行車縫。製作線繩。

袋布1片（亞麻織帶）
裡布1片

以25號繡線　340（4股）
製作約3cm長的線繩。
（作法同提包的提把，
參照P.36）

16
1cm縫份
亞麻織帶
32
8- c /50　　6- e /45
3- p /40　　2- g /34
1　1　1
4.5
1cm縫份

車縫。
裡布（背面）
內摺1cm縫份。
車縫。

翻至正面。
亞麻織帶（正面）

錯位2cm
距邊0.1cm處車縫。
9
袋底
9
錯位2cm

刺繡完成的亞麻織帶（正面）

距邊0.1cm處車縫。
9
1.5
袋底摺疊。
包釦

趣・手藝 65

一學就會の立體浮雕刺繡可愛圖案集（暢銷版）
Stumpwork基礎實作：填充物＋懸浮式技巧全圖解公開！

作　　者／アトリエ Fil
譯　　者／彭小玲
發 行 人／詹慶和
選 書 人／Eliza Elegant Zeal
執行編輯／陳姿伶
編　　輯／蔡毓玲・劉蕙寧・黃璟安
封面設計／陳麗娜・周盈汝
美術編輯／韓欣恬
內頁排版／造極
出 版 者／Elegant-Boutique新手作
發 行 者／悅智文化事業有限公司
郵撥帳號／19452608
戶　　名／悅智文化事業有限公司
地　　址／新北市板橋區板新路206號3樓
網　　址／www.elegantbooks.com.tw
電子郵件／elegant.books@msa.hinet.net
電　　話／(02) 8952-4078
傳　　真／(02) 8952-4084

2016年7月初版一刷
2022年8月二版一刷 定價320元

Lady Boutique Series No.4125
FUKKURA KAWAII RITTAI SHISHU
Copyright © 2015 Boutique-sha, Inc.
All rights reserved.
Original Japanese edition published in Japan by BOUTIQUE-SHA.
Chinese (in complex character) translation rights arranged with BOUTIQUE-SHA.
through KEIO CULTURAL ENTERPRISE CO., LTD.

經銷／易可數位行銷股份有限公司
地址／新北市新店區寶橋路235巷6弄3號5樓
電話／(02)8911-0825　傳真／(02)8911-0801

國家圖書館出版品預行編目(CIP)資料

一學就會の立體浮雕刺繡可愛圖案集 / アトリ
エ Fil著；彭小玲譯. -- 二版. -- 新北市：Elegant-
Boutique新手作出版：悅智文化事業有限公司發
行, 2022.08
　　面；　公分. -- (趣.手藝；65)
ISBN 978-957-9623-87-2(平裝)

1.CST: 刺繡 2.CST: 手工藝

966.8　　　　　　　　　　　　111011252

Staff

編輯／新井久子・三城洋子
作法校閱／安彥友美
攝影／山本倫子
書籍設計／右高晴美
作法圖繪／松尾容巳子

在刺繡中，再次著迷於貓的魅力！

胸針／杯墊／口金包／波奇包／小布包——
不論是貓形胸針或貓刺繡布小物，
都只需基本的刺繡針法＆繡在素色布料上就很有ｆｕ。
請一針一線地愉快縫繡，期待著被滿滿都是貓的生活小物幸福包圍～

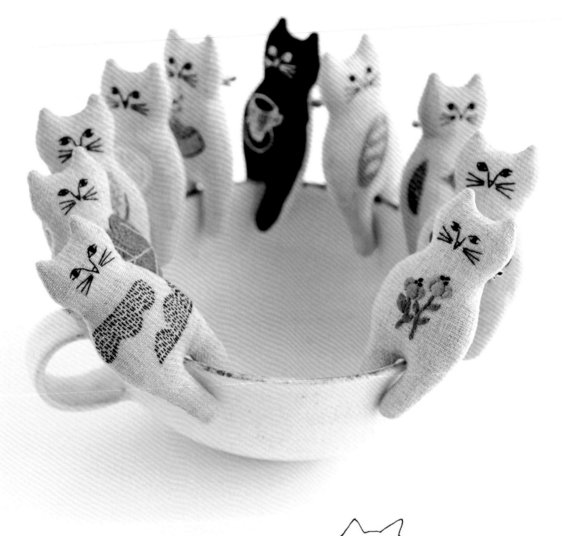

● 貓形胸針

填入適量棉花作成立體貓形後，手感柔軟可以隨時揉揉捏捏超療癒。
加上胸針五金後，既是可愛裝飾，更是貼身小貓伴～

● 貓刺繡布小物

變身成口金包的貓咪、在杯墊上等待你喝水時，與你四目相對的貓咪、在手提包上睡成圓球般的
貓咪、各種優雅坐姿的貓咪……以溫柔手繡＋手縫，製作簡單可愛的貓刺繡布小物＆袋物。

愛貓日常・插畫風刺繡小物

nekogao◎著
平裝／88頁／21×26cm
彩色+單色／定價350元